紙飛機
STEAM 實作飛行寶典

卓志賢 著

作者

　　卓志賢，台中大安鄉人，1960 年 11 月 8 日生。中興大學中文系、育達科技大學資研所畢業，現職為國立卓蘭高中國文教師。教學之餘從事紙飛機理論研究和實體製作，並致力於紙飛機的推廣教育、展覽教學等活動。所設計的紙飛機超過一萬多種。著有《預知的夢》、《紙飛機工廠》等書。

紙飛機 STEAM 實作飛行寶典

目次

紙飛機的天空

達文西曾經說過：「當你嘗試過飛行的快樂，從此你就會不時地仰望天空。」

我從小對於會飛的東西一直都感到好奇和興趣，記得國小三年級時，無意間摺了一架簡單型的紙飛機丟向天空，沒想到這架紙飛機隨風飛行了好久才落下來，留下深刻的印象和回憶，也激發了我長久以來的飛行夢想。在大學時代一頭栽進紙飛機的世界，開啟了對紙飛機的研究，多年下來，所設計出來的紙飛機已經超過一萬多種，其中包括紙摺飛機、卡紙飛機、複合組合、紙鳥飛機、昆蟲飛機、保麗龍飛機、手推動力飛機，及各種材料飛機等等。

紙飛機其實包含兩種完全不同的領域，一種是摺紙藝術，一種是科學原理。

通常會製作紙飛機，不見得懂飛機；而懂得飛機原理，也未必會製作紙飛機，尤其紙飛機的原理跟真飛機的原理不盡相同。

在我深入研究紙飛機的過程中，製作技巧倒是越磨越靈活，各種製作技巧的疑難雜症得一一解開。但是「飛行原理」的部分反而是困難重重，常常越飛越困惑，主要原因在於紙飛機牽扯到的飛行原理並不單純。而在中小學的教育中，幾乎沒有飛機原理這個科目，得必須經過不停地飛行試驗和摸索過程，才能有所體會。

紙飛機不是一種很穩定的飛機，相對於空氣密度而言變得敏感，稍微一個角度、重量不平衡，就會影響飛行。我們知道紙飛機會飛，但是大都不知道紙飛機為什麼會飛？紙飛機用到的是不折不扣的「空氣動力」原理。

所謂「空氣動力」聽起來非常學理，簡單地說，就是利用空氣流動對紙飛機產生的作用力來飛行。它是一種被動式的動力，不同於引擎產生的熱動力，紙飛機屬於無動力飛機的一環，就像滑翔機或風箏原理一樣。其中用到的一些簡單的物理概念像「壓力差」、「風切」、「作用力與反作用力」、「重量」、「重心」、「配重」等都是比較基礎的科學。

　　在這本書中，我盡量將與摺紙飛機有關的一些技巧和科學原理概念寫入其中，而不必用複雜難懂的程式或公式來解說紙飛機，畢竟紙飛機不怕飛機失事，只須多做多練習、多掉幾次，嘗試錯誤之後會越飛越順手，製作盡量精確和掌握書中一些簡單操作原理。希望藉由對紙飛機的製作和飛行，能從中了解真飛機為什麼會飛，並且可以自己創作屬於自己的紙飛機，甚至對於航空科學產生興趣。

　　或許人受制於地心引力，無法像鳥兒輕盈地飛上天，所以每個人都嚮往著飛行的自由自在，同時也都各自在尋找自己的飛行方式！期盼愛好飛行的大小朋友也都能從紙飛機中，找到屬於自己喜歡的飛行的方式樂趣。

　　在我研究紙飛機的過程中，有幸認識一位航空模型界老前輩，也是我的忘年之交，他也是一位飛行的愛好者——前中華民國航空模型協會執行長，空軍上校退役的鍾大章教官。他對於我從懵懵懂懂的飛機原理和概念中，對於將飛機原理如何運用在紙飛機上，有著關鍵性的引導和啟發，他也一直鼓勵我要把紙飛機發揚光大，在這裡對於鍾教官的殷殷教誨和指導，獻上誠摯的感謝。

01 · 認識空氣

我們無時無刻不生活在空氣中，除非是起大風或颳起颱風等時候，否則不太會感受到空氣的存在。空氣隨時都在對流或移動，移動會產生所謂的動能，可以提供飛行的生物或飛機足夠的升力。紙飛機當然也不例外，必須藉由空氣的動能來飛行，所以學習製作紙飛機，也必須了解紙飛機與空氣之間如何互動。因為紙飛機的製作是一回事，要讓紙飛機飛得好卻又是另一回事，讓我們從認識空氣的特性開始。

空氣除了看不到、摸不著以外，幾乎所有的特性都跟一般物體沒兩樣，如空氣有重量，一樣受到地心引力影響，離海平面越近，空氣密度越高，空氣產生的作用力也越大。

我們了解「熱脹冷縮」的原理，空氣受熱後會膨脹產生向上升的氣流，這也意味著冷空氣凝縮後會往下降。而長長翅膀的鳥類和滑翔機就是利用熱空氣來滑翔飛行。當空氣的壓力不同時，壓力高的一方會向壓力低的一方推擠施壓而產生對流，這種壓力差也是鳥類翅膀和飛機機翼利用來飛行的重要原理之一。

空氣跟一般物體一樣，受到作用力的同時，也產生反作用力。當機翼向下擠壓空氣施行作用力的同時，也會產生相對的反作用力將機翼往上推升。

真飛機所有的飛行和運動都離不開跟空氣之間的關係，

紙飛機也是，紙飛機因為體積較小，相對於空氣的密度反而顯得更加敏感。我們可以這樣說，紙飛機很容易飛上天空，但是因為對空氣敏感度很高，紙飛機的操控相當的不穩定，也很容易從天空掉下來。所以要靈活操縱紙飛機飛行，需要多了解有關於飛機與空氣之間的互動關係和相關的原理。

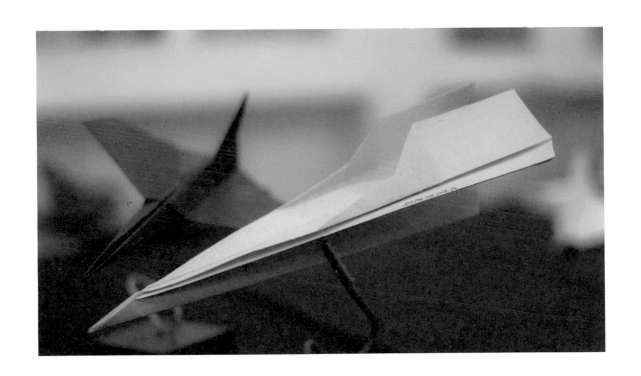

02 · 簡易型紙飛機

了解空氣的特性之後，我們從最簡單型的紙飛機開始製作和飛行。第一架紙飛機是大家都很熟悉的「簡易式紙飛機」（圖01）。

圖 01、標準型簡易紙飛機摺法

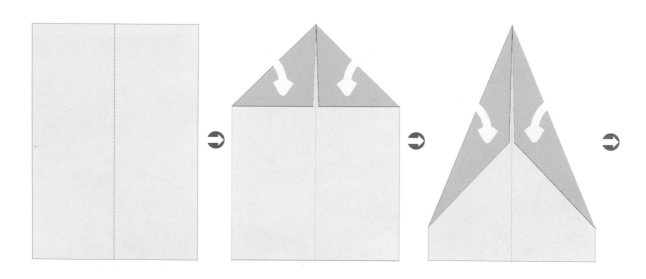

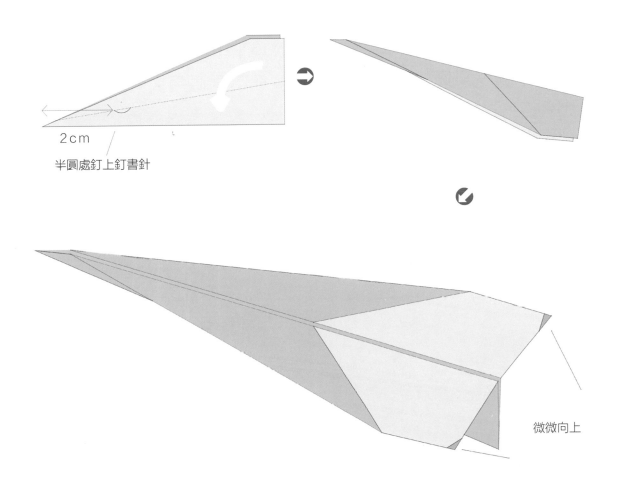

2cm

半圓處釘上釘書針

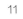

微微向上

這一架紙飛機造型簡單，製作容易，外型也很特殊。這是我在小學三年級的時候摺出的第一架紙飛機，後來的許多紙飛機都是從這一架聯想衍生所設計出來的，我稱這一架紙飛機為「原稿紙飛機」。

從這一架紙飛機，可以變化出大約 200 架以上紙飛機。一開始我歸納出來兩種比較容易飛的造型。

第一種稱為「標準型紙飛機」，其特徵為左右機翼寬度與下垂直尾翼寬度相等（圖02）。

所謂「標準型紙飛機」是指這種紙飛機，摺法簡單，飛高、飛遠、滯空和穩定性能表現都很不錯，而且很容易上手。

圖 02、標準型紙飛機

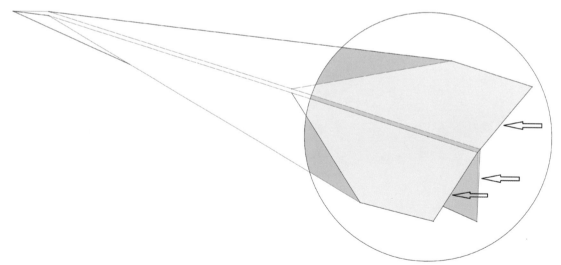

左右機翼與下垂直尾翼寬度相等

圖 03、加寬型簡易紙飛機摺法

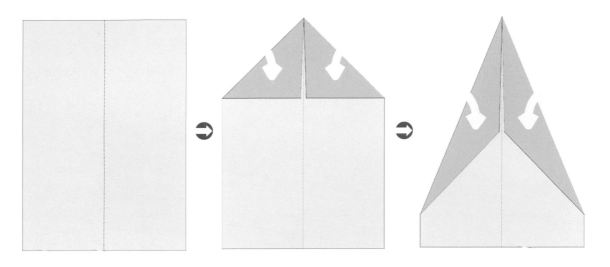

$\frac{1}{3}$

半圓處釘上釘書針

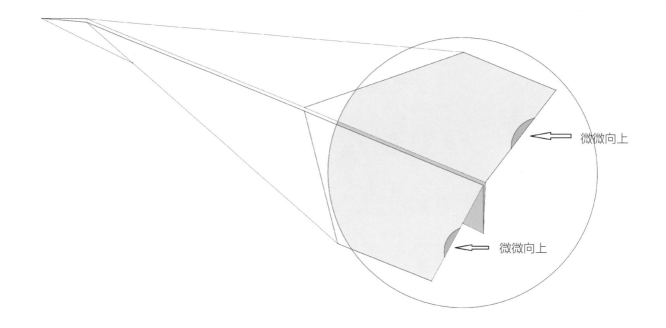

微微向上

微微向上

　　另一種為「加寬型」簡易式飛機（圖03），其外表特徵是左右機翼較寬，下垂直尾翼較短（圖04）。機翼稍微加寬，速度變慢一些，滯空時間會較長，由於向下的垂直翼變短，剛投擲出去時會比較不穩定，等到速度變慢時才會漸漸平穩下來。

　　以上這兩款紙飛機,是初學者必定要學的機種,就像初學游泳的人,狗爬式是最自然最容易上手的方式。我們藉由這一架紙飛機來練習飛行,順便做一些實驗,了解紙飛機跟真飛機的基本原理。

03 · 飛機的重量

我常問學生：「飛機為什麼會飛？」

很多學生都會回答：「因為飛機很輕所以會飛。」

不論是真飛機還是紙飛機，材料當然越輕越好，這是指對於飛機的整體重量而言，尤其像紙飛機這種無動力飛機。還有另一個關於重量的概念叫做「配重」也很重要，「配重」是一種移動式的重量配置。這個重量放對了，飛機就很好飛，尤其是紙飛機沒有動力，必須靠投擲出去的力量飛行，這股投擲的力量來自於「配重」，是飛行非常重要的關鍵因素。

「飛行」和「漂浮」看起來好像都是在飛行，但其實兩者有很大的差異。主要是在於「飛行動力」的主動性和被動性差異。漂浮的定義是指「任何物體比重和空氣一樣或低於空氣比重時，就會浮在空氣中。」而且漂浮不具備方向，只是被動的作用而已。飛行的定義跟空氣比重不太有關係，飛機結構設計正確和動力因素足夠的時候就能夠飛行，而且可以朝著想要飛行的方向飛行。

還沒摺成飛機之前的這一張紙，每個位置重量都一樣，張開的一張紙投擲出去不會朝著固定方向前進，而是隨意的壓著空氣慢慢飄落下來，因為缺少了「力的方向」，所以頂多只是漂浮的作用不是飛行（圖 05）。

如果把一張紙揉成紙團加在另一張紙上投擲出去，會發現是紙團帶著那一張紙朝著你要投擲的方向前進，產生了所謂的飛行作用。而我們其實是在丟擲這個被揉成紙團的重量，另一張紙只是被帶著飛出去而已，這就是紙飛機的動力來源。

圖 05、一張紙和一團紙

紙上加上紙團

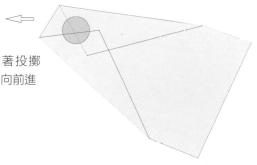

朝著投擲
方向前進

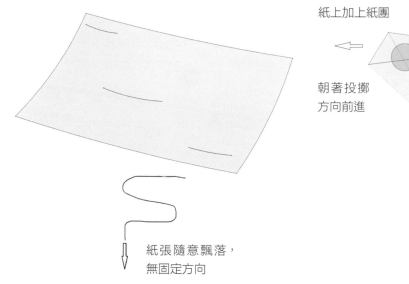

紙張隨意飄落，
無固定方向

簡易紙飛機一開始向內左右各摺兩摺（圖06），其重點不在於使紙飛機摺成尖尖的造型，頭部形狀對紙飛機的飛行影響不大，而是使前方的紙張的重量集中，這個「前置重量」才是使紙飛機飛行的關鍵。因為前半部紙張的重量集中，使紙飛機在丟擲的時候，能夠朝著所要飛行的方向前進。

圖 06、簡易紙飛機向內各摺兩摺

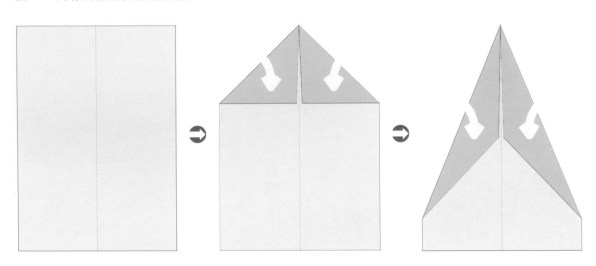

04 · 從簡易型延伸的紙飛機

學會簡易紙飛機之後，可以將簡易紙飛機再做些變化，變成另一種不同的紙飛機。

把一張看似不起眼的紙，摺成一架紙飛機，從幾何概念的觀點來看，是從平面變成了立體的空間摺法。一張簡單的紙加上一些巧思，能夠創造出來的造型，也遠比我們想像的來得多很多。我曾經在幾年時間摺出了超過六千種不同造型的紙飛機，這是一開始沒有料想到的事。

任何對紙飛機造型的改變，都有其對飛行上的影響和作用。如小時候大家都知道將紙飛機頭部一小截往下摺，將頭部尖尖的部分藏起來，變成平頭的紙飛機，這就是一種改變和創新（圖07）。只要稍微改變一下摺法之後，除了改變造型之外，也使紙飛機前面的重量更集中，速度也會隨著加快。每個初學者都可以試著從簡易型紙飛機改變造型，也許也會創造出屬於自己的紙飛機。

圖 07、平頭式紙飛機摺法

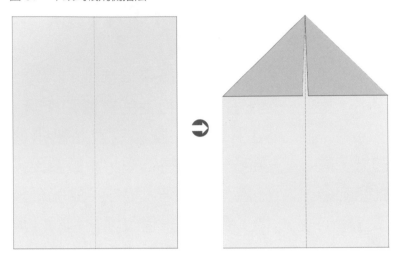

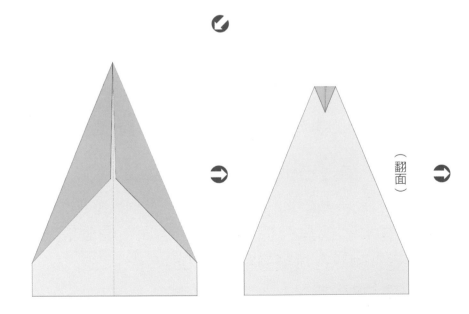

（翻面）

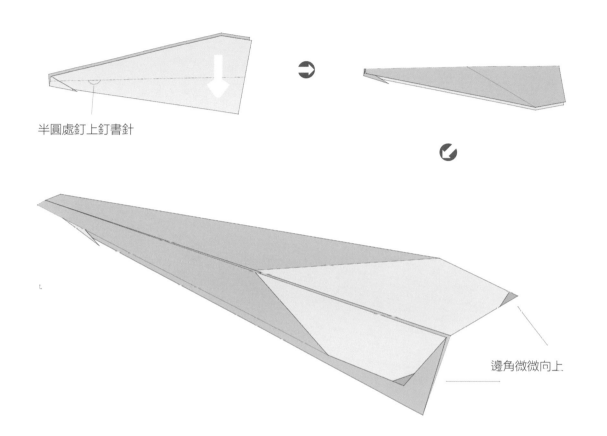

半圓處釘上釘書針

邊角微微向上

造型改變，摺法和飛行的模式也會有所差異。因此可以在機翼大小寬窄上或是在機翼形狀上做改變。例如在機翼邊緣處摺出向下的「邊緣機翼」，這種邊緣機翼功能就像垂直尾翼，可以幫助紙飛機保持直飛方向的穩定，使紙飛機飛得更遠（圖08）。

圖 08、機翼邊緣下垂角

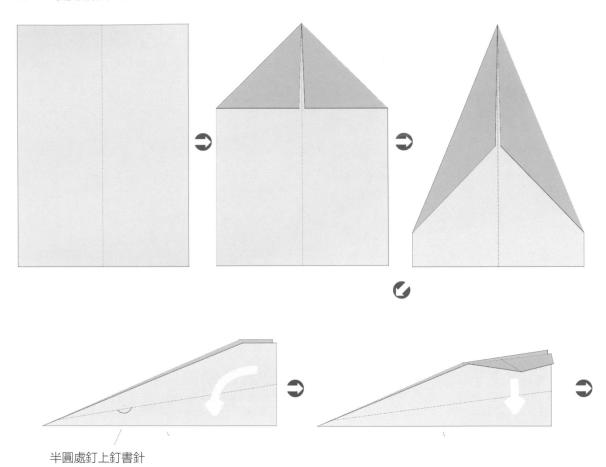

半圓處釘上釘書針

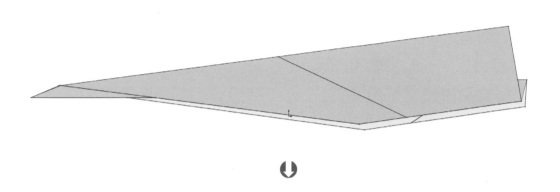

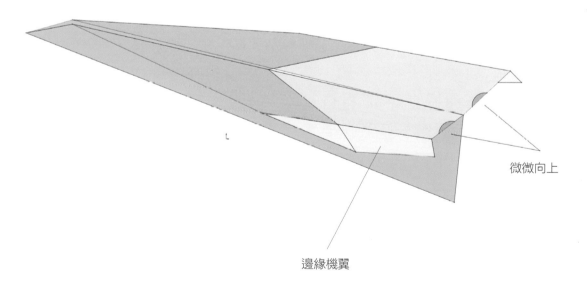

微微向上

邊緣機翼

05 · 飛機為什麼會飛？

對空氣的性質有一些概念之後，對於飛機如何飛上天空的原理會比較容易明白，因為飛機會飛是藉著和空氣之間的作用產生的升力來飛行。一般普遍的認知和解釋都是歸於「白努力原理」的運用。所謂「白努力原理」就是速度與壓力的互相作用。從側面看飛機機翼的構造，上翼面為彎曲弧形，下翼面為平直形，稱為「上弧下平」機翼（圖09）。當氣通過上下翼面時，上翼面因為有弧度，空氣必須加速；而下翼面平直，所以流速相對較慢。根據白努力原理，「速度越快，壓力越輕；反之，速度越慢，壓力越重。」由下往上頂的壓力大於由上往下壓的壓力，

因此飛機往上抬升飛行。更正確的說法是，與其說是下翼面壓力增加了，不如說是上翼面的壓力降低了，下翼面增加的壓力並沒有想像的多。因為上翼面隨著速度加快而減輕壓力，下翼面就自然的往上推升。

圖 09、機翼側面上弧下平構造

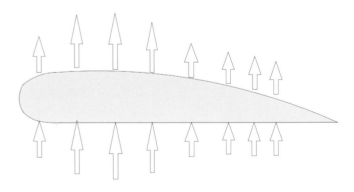

上翼面壓力減少

下翼面壓力相對增加

用白努力原理來解釋飛機會飛的原因只是一般通理，並非絕對原理，比如某些戰鬥機機翼會設計成上下對稱的「水滴型」翼面（圖 10），然後靠著副翼調控，不僅能飛上天，操控還相當靈活。航空界有一句流傳的話說：「就算是駕著木板也能飛上天。」不管什麼機翼構造，重點在於如何使下翼面的壓力大於上翼面，就能使飛機飛上天。紙飛機的機翼並沒有上弧下平的設計，一樣可以飛上天。

圖 10、傳統型與水滴型機翼切面比較

傳統型機翼切面 ── 上弧下平

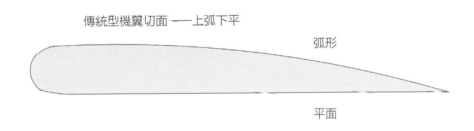

弧形

平面

水滴型機翼切面──上下弧形

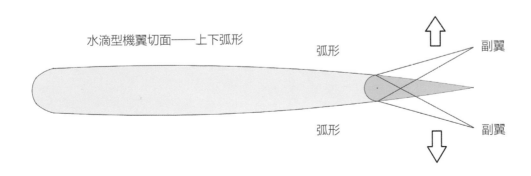

弧形

副翼

弧形

副翼

06 · 紙飛機為什麼會飛？

一般動力飛機機翼「上弧下平」的設計，只要飛機加速前進，就可以使飛機輕鬆往上飛。相較之下，紙飛機本身並沒有動力，頂多只能靠著手動投擲出去的力量讓紙飛機自己飛，所以紙飛機的飛行其實難度更高。紙飛機重量輕、體積小，相對於空氣的密度而言比較濃稠，只要丟向空中，大致上都會飛行，但是要飛得又高又遠又久卻不是一件容易的事。

前面談到紙飛機的「配重」（也就是「前置重量」），紙飛機丟擲出去後，這個重量將紙飛機帶往前進的方向後，在往下掉落的同時，機翼下翼面往下擠壓空氣（作用力），而被擠壓的空氣也會產生一定的反作用力將紙飛機往上抬升，這兩股力量，一股往下，一股往上，交相作用越強，飛行的時間和距離就會越長。這就是紙飛機飛行基本的原理（圖 11）。

嚴格地來說真飛機和紙飛機最大的不同，在於真飛機是由下往上飛行；而紙飛機則是由上往下飛。也就是說，動力真飛機可以持續往上飛行或維持平飛；而紙飛機除非遇上強烈氣流，否則只能持續往下飛，直到飛落地面。

圖 11、紙飛機飛行

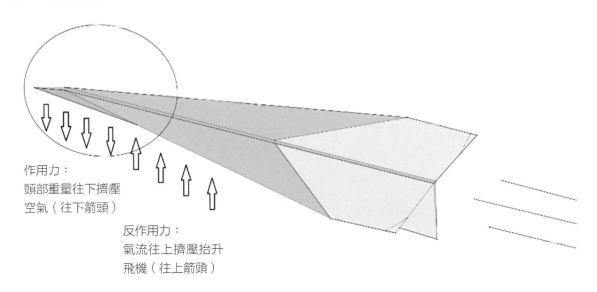

作用力：
頭部重量往下擠壓
空氣（往下箭頭）

反作用力：
氣流往上擠壓抬升
飛機（往上箭頭）

07 · 有風溝的紙飛機

認識紙飛機飛行方式之後，我們將紙飛機再做個變化，把機翼摺成「溝翼型」或稱為「海鷗型機翼」。這種飛機除了機身中間有一條風溝之外，外型很像風箏或是滑翔翼。機身中間有一條風溝，除了外表造型之外，主要是用來增加氣流通過機身時增加的一些角度和摩擦力（圖12），使空氣穩穩地「抓住」紙飛機。紙飛機飛行在空中，必須依賴不同角度的氣流來夾住飛機機翼，使紙飛機穩定的飛行。

圖 12、T 形翼和鷗形翼的比較

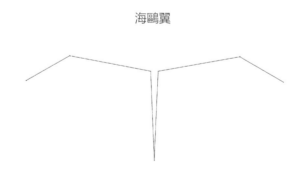

丁形翼　　　　　　　　　　　　　　　海鷗翼

海鷗翼比丁形翼角度多，摩擦力也較多，飛行較穩定

這種機翼至少可以摺成三種類型紙飛機，小風溝、中風溝、大風溝三種機身紙飛機。先從小風溝紙飛機開始（圖13），雖然是從簡易紙飛機變化而來，但摺法跟順序都有些改變，尤其機翼連續兩動都是往下摺，很容易搞混，必須按部就班地依照順序慢慢摺。摺出機身中間一條「風溝」，不僅使紙飛機外形改變，等於在紙飛機上面開出一條氣流的走道，加強導流作用，也增加飛行時的穩定度。隨著風溝越變越大，會發現穩定度也隨之變高了。

圖 13、小風溝型紙飛機摺法

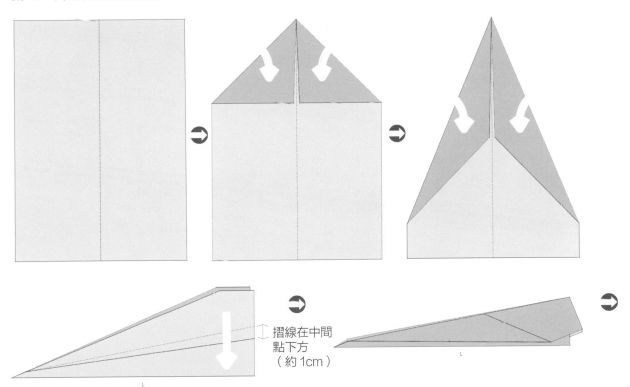

摺線在中間點下方（約 1cm）

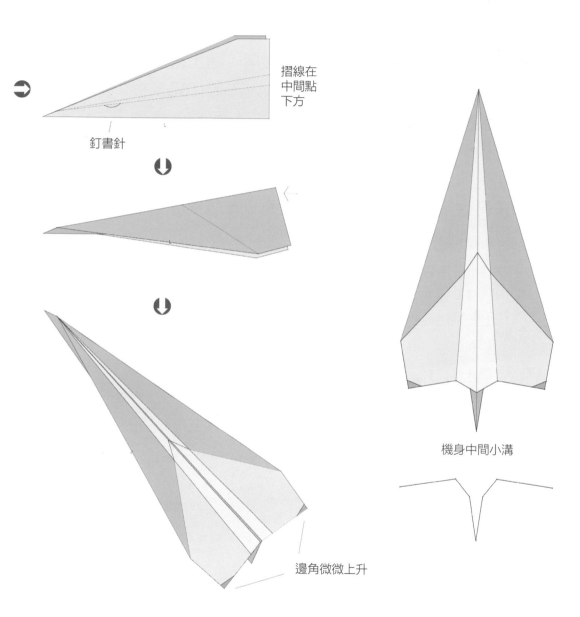

摺線在
中間點
下方

釘書針

邊角微微上升

機身中間小溝

第二種為中溝型紙飛機（圖 14），隨著機身風溝越來越大，可以感覺到紙飛機循著飛行固定方向飛行的速度越快越平穩。

圖 14、中風溝型紙飛機摺法

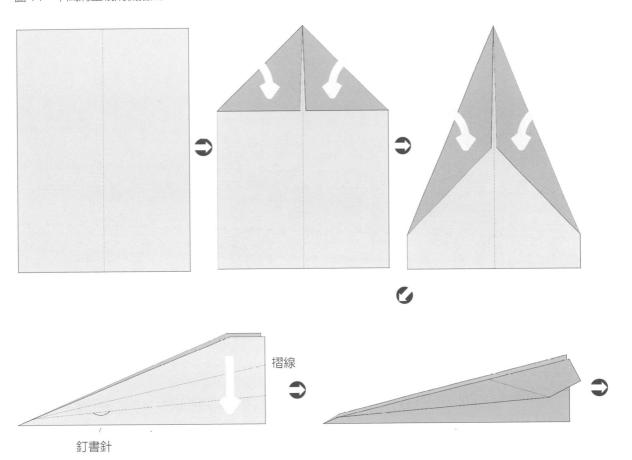

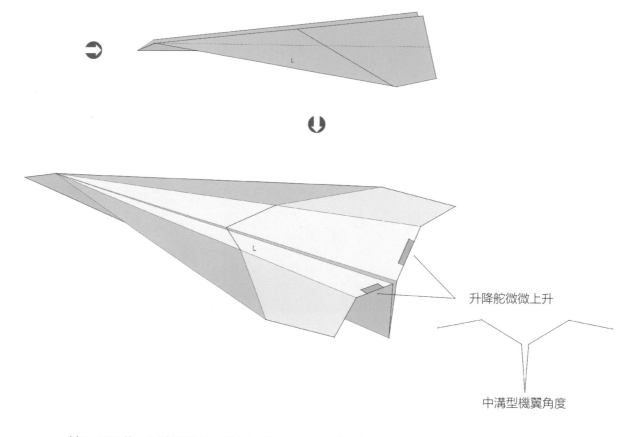

升降舵微微上升

中溝型機翼角度

　　第三種為大溝型紙飛機（圖15）。機身外側邊翼變小，中間的風溝變成極大化，好像尖尖的船身，既是機身也是機翼，飛起來倒有點像船在水中行走一般。

圖 15、大風溝型紙飛機摺法

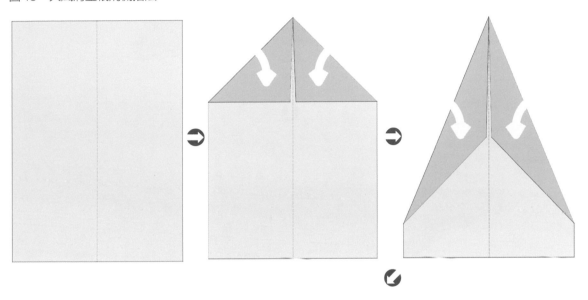

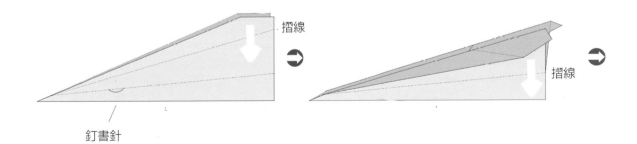

摺線

釘書針

摺線

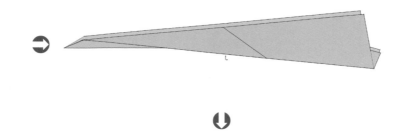

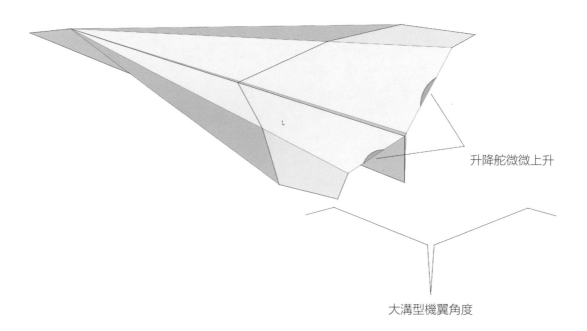

升降舵微微上升

大溝型機翼角度

08 · 飛機基本構造與功能

一架飛機的基本外在構造有主機翼、水平尾翼、升降舵、垂直尾翼、方向舵、前置重量、重心位置等（圖 16）。這些構造也適用在紙飛機身上。主機翼產生的升力撐起整架飛機的重量。水平尾翼維持飛機水平的穩定。升降舵做為調整上升下降的

飛行。垂直尾翼拉住機頭使飛機維持直線飛行。方向舵與副翼配合做為調整飛機左右轉彎的飛行。前置重量使重心維持在機身前端，讓飛機自然地重心朝下。水平尾翼除了維持飛機水平飛行的穩定之外，升降舵朝上能使機頭抬高，使氣流流經下翼面產生向上升力，讓飛機飛行。

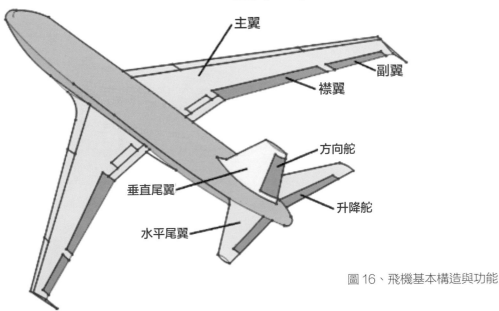

主翼

副翼

襟翼

方向舵

垂直尾翼

升降舵

水平尾翼

圖 16、飛機基本構造與功能

除了這些基本構造之外，飛機機翼上反角的設計（圖17），能夠讓飛機增加起飛的升力和維持轉彎的穩定，當左右機翼受到不同側風衝擊時，上反角會讓偏掉的機翼角度自動回復到原來的位置。機翼如果沒有上反角度，飛機容易因左右傾斜，角度過大而產生側滑，有時因此產生所謂的「失速現象」。

圖17、飛機主翼的上反角

上反角：飛機主翼兩側微微向上

9．有頭造型的紙飛機

小時候飛簡易型紙飛機唯二的造型就是把飛機尖尖的頭部藏起來，這樣就算改變造型了。將頭部藏起來，除了造型改變之外，非尖形紙飛機也可以避免飛行時射到人體。最主要的作用在於可以增加頭部重量，使紙飛機飛得更遠一些，所以如果紙飛機頭重量增加，飛行時升降舵就要再升高一些，才能平衡前面增加的重量。但頭部重量也不能增加太多，否則飛機飛行容易不穩定或失控（圖 18~23）。

圖 18、魷魚式紙飛機摺法

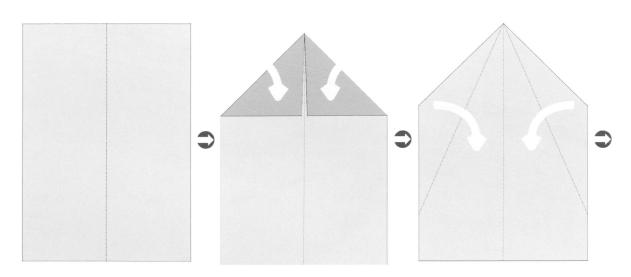

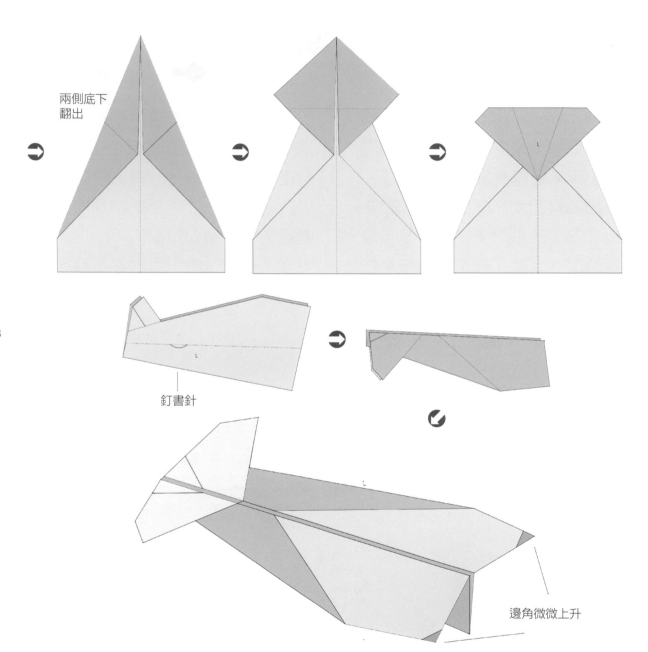

兩側底下
翻出

釘書針

邊角微微上升

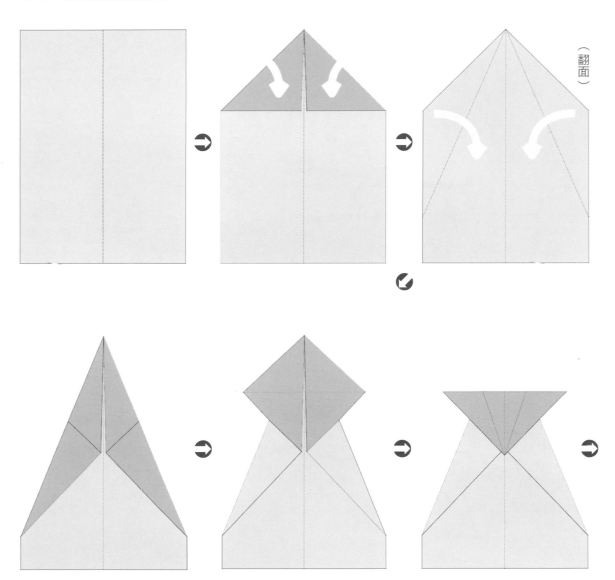

（翻面）

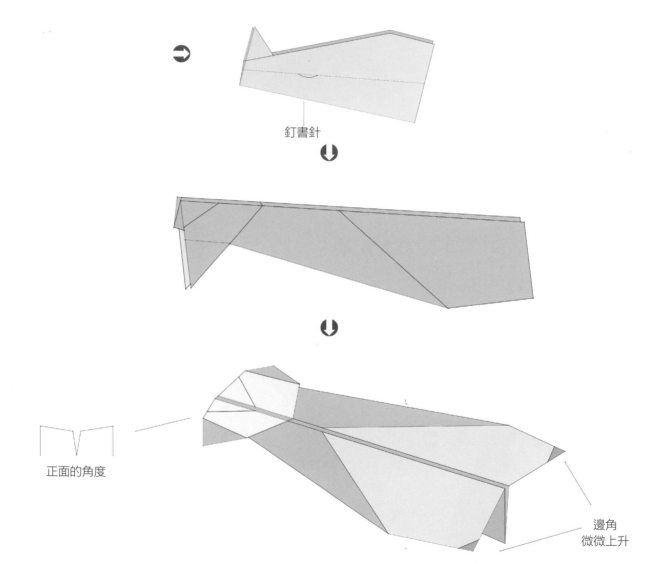

釘書針

正面的角度

邊角
微微上升

圖 20、角奎蛇紙飛機摺法

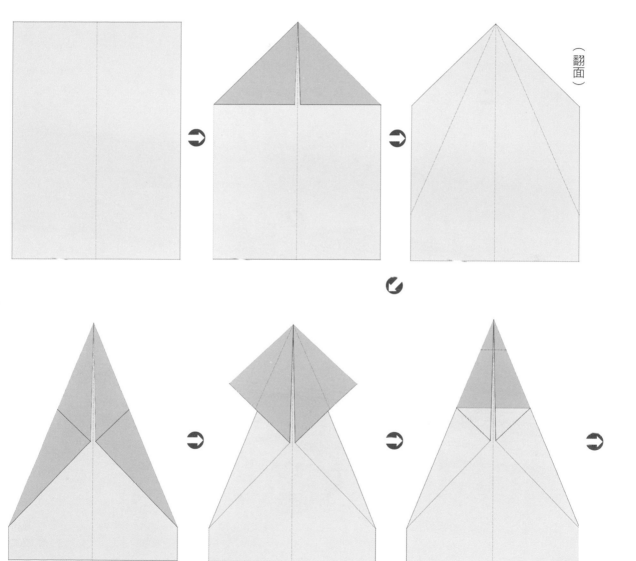

（翻面）

41

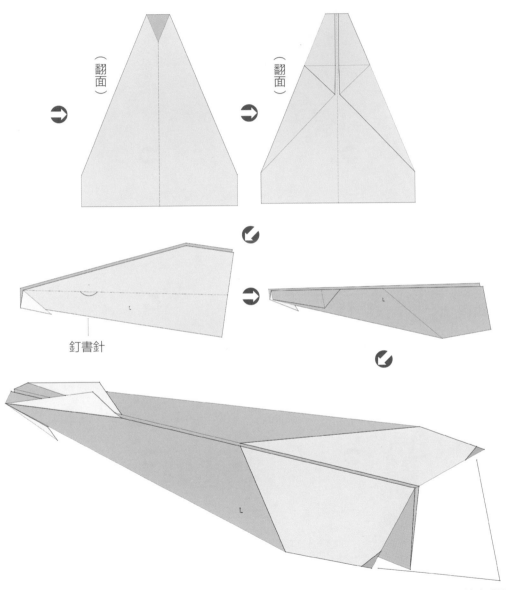

（翻面）

（翻面）

42

釘書針

邊角微微上升

圖 21、有頭有尾紙飛機摺法 A

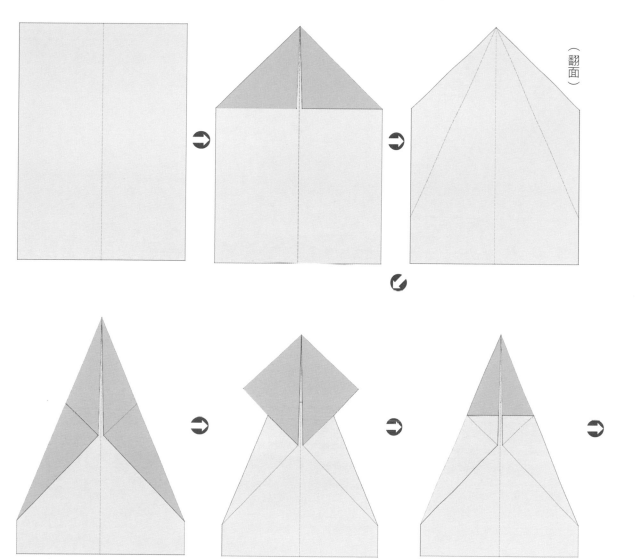

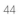
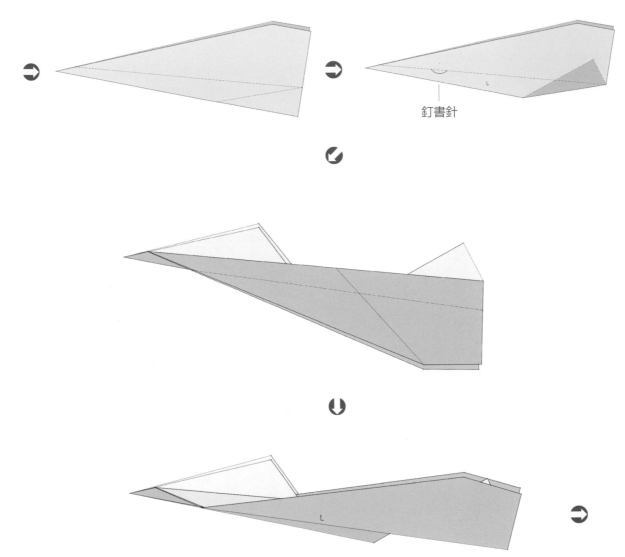

釘書針

44

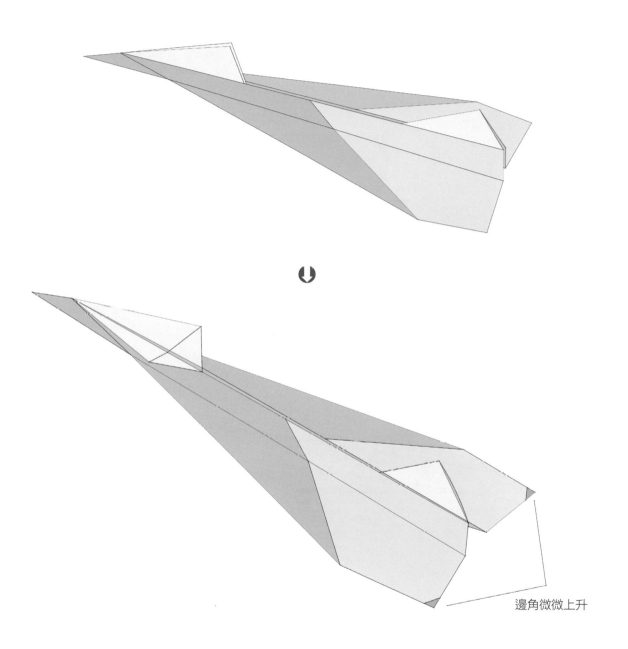

邊角微微上升

圖 22、有頭有尾紙飛機摺法 B

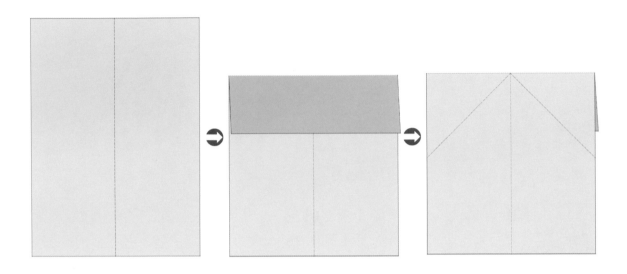

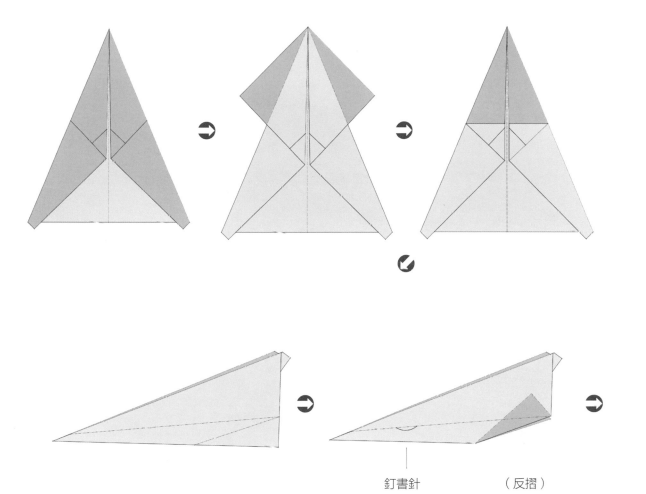

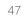

釘書針　　　　　　（反摺）

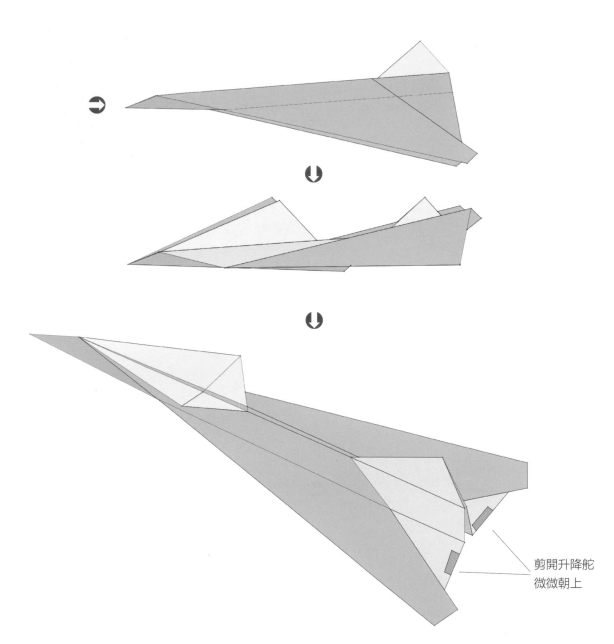

48

剪開升降舵
微微朝上

圖 23、有頭有尾紙飛機摺法 C

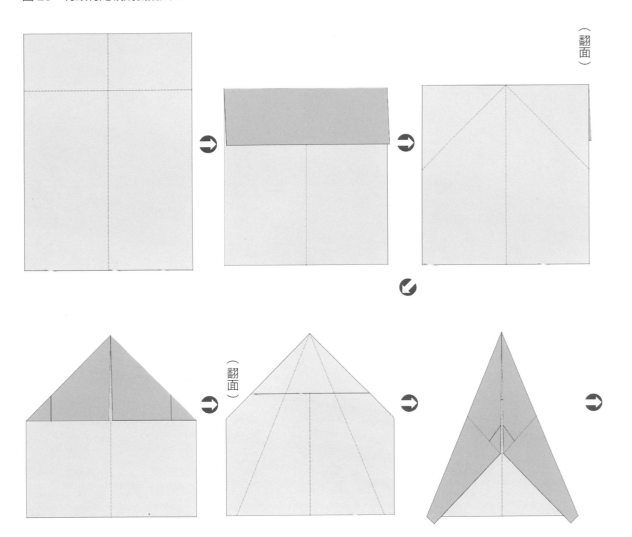

釘書針

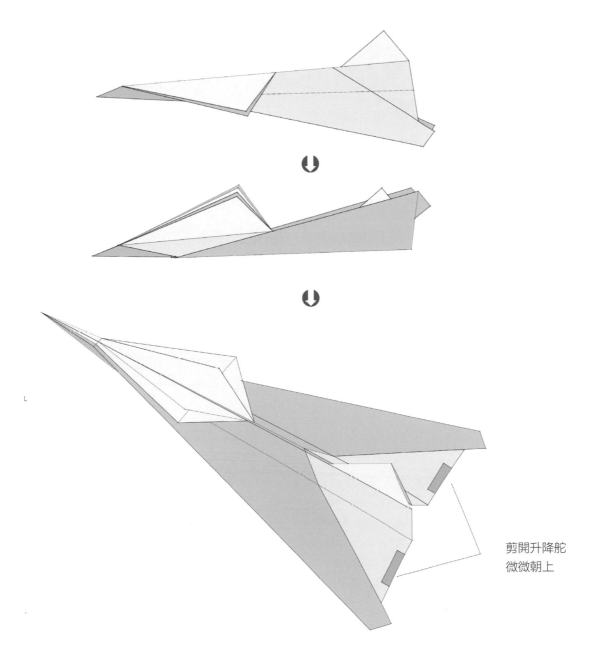

剪開升降舵
微微朝上

10 · 控制飛機的升降舵

紙飛機雖然不用像真飛機一樣用到太多的構造和功能，但是有幾個用來調控紙飛機飛行的基本構造卻是不能少，其中之一是升降舵的使用。從真飛機升降操作功能上來看，升降舵朝上時，飛機跟著往上飛；反之，升降舵往下，飛機則朝下飛。但其原理並不是很單純，升降舵本身並沒有產生升力的功能，而是用來增加主機翼的迎角角度！當升降舵朝上時，流過的空氣擠壓向上的舵面，使得升降舵上翼面的壓力大於下翼面，因此將機尾往下壓，而使飛機頭部往上抬升，反之;則使飛機朝下飛行（圖24）。

圖 24、升降舵的功能

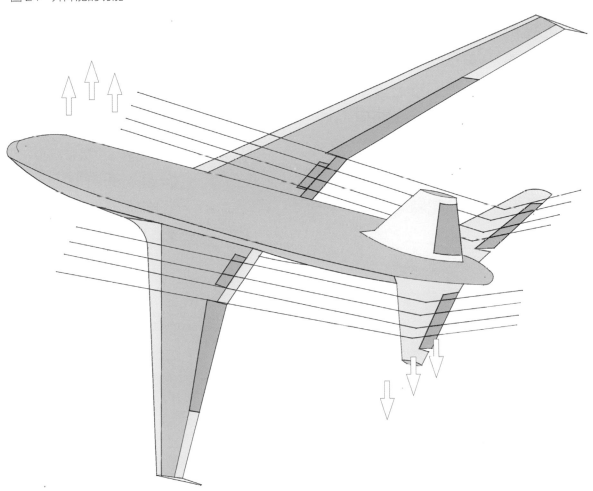

11 · 紙飛機的升降舵

紙飛機的飛行就是利用升降舵這個原理。前置重量會讓紙飛機的重心偏在飛機的前半段，讓紙飛機在丟擲出去之後，頭部自然往前和往下飛行。如果再加上機翼後端的升降舵微微朝上，紙飛機丟擲出去之後，氣流流經向上升起的方向舵時，上升的舵面受到氣流擠壓後機尾往下降，使紙飛機頭部往上抬升，機翼往下壓迫空氣，使紙飛機頭部持續朝上飛。只要升降舵角度不要太大，飛機產生的抬升力就不會太高，在一個往下壓（機尾）和一個往上升（機頭）的兩股力量抗衡量之下，就能維持紙飛機平飛好長一段距離（圖 25）。

圖 25、紙飛機的升降舵與上下飛行

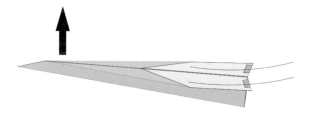

12·紙飛機升降舵的設置

前面幾種製作完成的紙飛機，在完成圖機翼後緣地方，可以看出共有三種升降舵的製作方式：三角形（邊角）、長方形（中間）、半圓形（中間）（圖26）。三種形狀和位置雖然不一樣，但是功能都一樣，只是在摺出的紙飛機機翼長寬上的差異使用不同而已。三種方式都可使用，基本上像簡易紙飛機機翼較窄，適用三角形；機翼較寬則適用半圓形；寬度介於兩者之間則適用長方形。三角形邊角：在機翼末端兩側往上各摺出一個小三角形當作方向舵。長方形：在機翼末端兩邊中間兩側各剪開約一公分當作方向舵。半圓形：機翼末端兩側中間部位，用拇指和食指輕輕捏夾往上呈半圓形。

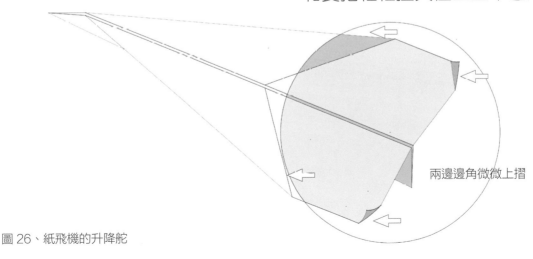

兩邊邊角微微上摺

圖 26、紙飛機的升降舵

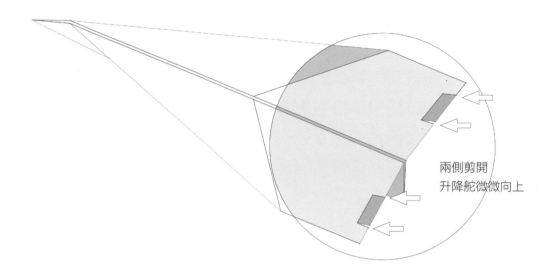

兩側剪開
升降舵微微向上

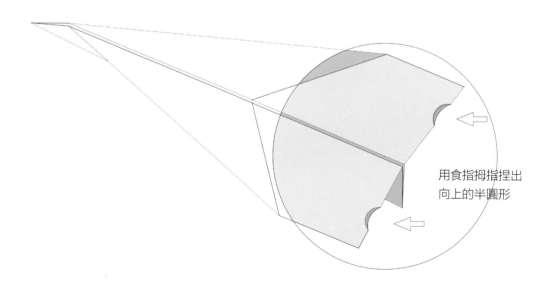

用食指拇指捏出
向上的半圓形

13 · 紙飛機升降舵的使用

在了解升降舵的功能和設置模式之後，再來了解如何使用。升降舵可以說是操控紙飛機最簡單的「設置」，使用升降舵調整，會使紙飛機的飛行更容易上手。紙飛機因為體積小，對空氣的反應很敏感，需要循序漸進地慢慢調整，角度不可過大，不然會出現調整過當的反效果，而且並不是每一架紙飛機都需要用到升降舵。跟方向舵一樣，升降舵最好也是用來當作試飛後的調整功能就好。調整的過程中必須注意下列幾點：

一、使用前先檢查紙飛機兩邊翼面是否一樣平整。

二、使用升降舵前先試飛紙飛機，有需要再調整。

三、左右兩片升降舵上升角度是否一樣高。

四、角度不宜過大，不要超過 45 度。

14 · 紙飛機升降舵與上下飛行

不論真飛機或是紙飛機、不論是動力飛機或非動力飛機的飛行都是要利用空氣來飛行，而且利用到的原理大同小異。紙飛機使用的升降舵跟大飛機幾乎沒有差別，如前面原理所說的，升降舵朝上，會使通過上方的氣流形成阻礙而增加壓力，而將尾部往下壓，使前方機翼往上抬升：反之，升降舵朝下，則會使通過下翼面的壓力增加，因此使機尾朝上而使前方機翼往下飛。這個原理很容易懂，也很容易操作，多練習幾次就能輕易操作（圖 27）。原理如下：

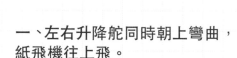

一、左右升降舵同時朝上彎曲，紙飛機往上飛。

二、左右升降舵同時朝下彎曲，紙飛機往下飛。

圖 27、紙飛機升降舵與上下飛行（後視圖）

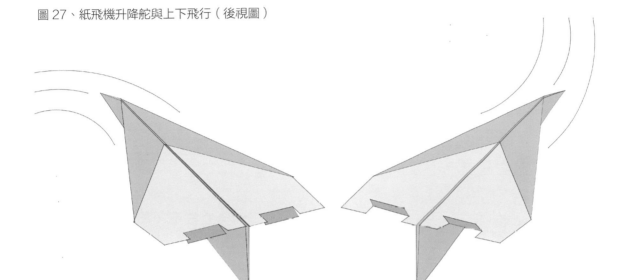

升降舵左右都向下往下飛　　　　　　升降舵左右都向上往上飛

15 · 紙飛機升降舵與側滾

水平尾翼的升降舵雖然可以大角度的調控紙飛機往上或往下飛行，但是必須了解紙飛機的水平尾翼主要功能是維持水平飛行，升降舵的角度不宜太高，才不會產生太多阻力，影響紙飛機飛行。

了解紙飛機升降原理之後，可以將這個原理利用來操作左右側滾飛行。以紙飛機前後當作旋轉軸線，氣流經過一邊往上、一邊往下的升降舵時，升降舵往上的一方受到風切被往下壓；升降舵往下的一方則被推擠往上翻。因此升降舵左上右下時往左側滾飛行；右上左下時則往右側滾飛行。（圖 28）

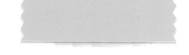

原理如下：

一、**右上左下**，紙飛機往右邊旋轉側滾。

二、**左上右下**，紙飛機往左邊旋轉側滾。

圖 28、紙飛機滾轉飛行

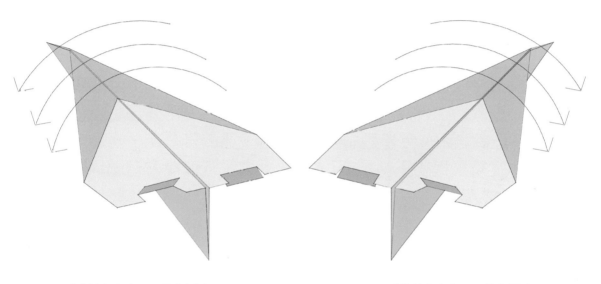

升降舵左上右下，往左側滾　　　　　　　升降舵右上左下，往右側滾

16 · 紙飛機升降舵與左右偏轉

如果要將轉彎原理用在紙飛機上，那麼紙飛機的製作就要更精確，才會有效的操控紙飛機。所以製作紙飛機時，務必要準確的摺好每一動作，摺線盡量壓到又扁又平又直，如此做好的紙飛機，在飛行上的誤差就會降低。還有飛行前的檢查也很重要，可以從紙飛機的正前方或正後方檢視機翼是否有高低不齊或凹凸不平，確實檢查後調整起來也會較準確。

紙飛機的敏感度較高，使用升降舵來調整紙飛機偏向是最簡單常用的方法之一。檢查充分之後，紙飛機丟擲出去，如果飛機偏向右邊飛行，表示右邊升降舵（從正後方看）太高或左邊升降舵太低，這個時候可以降低

右邊或是升高左邊；反之，如果紙飛機偏左飛行，表示左邊升降舵（從正後方看）太高或右邊升降舵太低，可以降低左邊或是升高右邊。每次調整升高或降低，幅度不要太大，而且盡量不要同時升高一邊的升降舵又同時降低一邊的升降舵，兩邊角度差距太大，紙飛機會有側翻的可能性（圖29）。紙飛機轉彎原理如下：

一、左右兩邊升降舵同時升高。

二、偏右飛，降低右升降舵或升高左升降舵。

三、偏左飛，降低左升降舵或升高右升降舵。

圖 29、紙飛機升降舵與左右偏轉

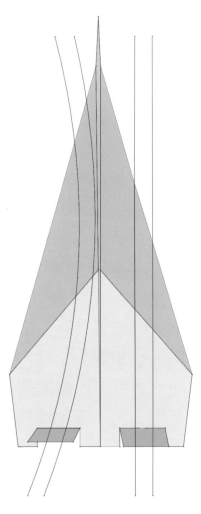

左邊高向左偏轉　　　　　　　右邊高向右偏轉

17 · 有垂直尾翼的紙飛機

簡易紙飛機外型構造極簡單，如機翼是單翼、機身和機翼成垂直的「丁字型」，沒有明顯的「機身」構造，也沒有垂直尾翼。如果多摺幾動作，也可以摺成像真飛機一樣立體的機身，該有的基本構造都有，飛起來就會更像真飛機。簡易紙飛機簡單易摺，如果進化到較像真飛機的外型，就要增加垂直尾翼的構造。只要在機身最後端反摺出一個直角三角形，就可以摺成像真飛機一樣的垂直尾翼。

垂直尾翼的主要功能在於維持飛機的直飛穩定性。藉由氣流穿過垂直尾翼時，兩端氣流平均通過垂直尾翼時，夾住兩邊的翼面使飛機穩定向前飛。而且可以調整垂直尾翼後端的方向舵偏左或偏右，也會有操控紙飛機偏向的功能。垂直尾翼是紙飛機不可或缺的重要裝置，除了少數飛機如 B2 隱形轟炸機的外型之外，幾乎所有的飛機都不能沒有垂直尾翼。

紙飛機加上垂直尾翼之後，如果頭部座艙和機身也能夠摺出來，就會變得非常立體，當然飛起來就更像真飛機。摺出機身除了增加紙飛機的立體感之外，也有助於調整紙飛機的重心。紙飛機進化到有垂直尾翼的時候，理論上飛機的穩定度及操控功能會比較好，但是相對地要調控的地方也會變多。再來的這一架紙飛機，有了三角形立體機身及

垂直尾翼，外型上又更像真飛機（圖30）。也可以動動剪刀將一些邊邊去掉，剪成類似協和號飛機的造型。要將一張紙摺成立體飛機，勢必會牽動到紙飛機的功能配置，所以紙飛機越是摺得複雜，影響飛行的因素就會增加，必須藉由不停地試飛來調整，取得最佳平衡點。

圖 30、加上垂直尾翼的紙飛機

圖 31、垂直尾翼紙飛機摺法

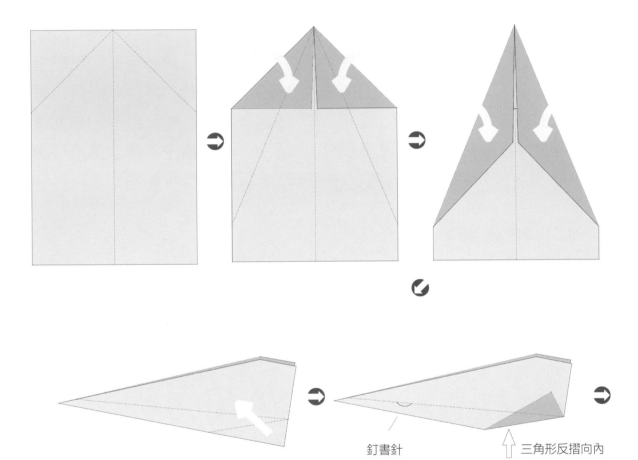

釘書針

三角形反摺向內

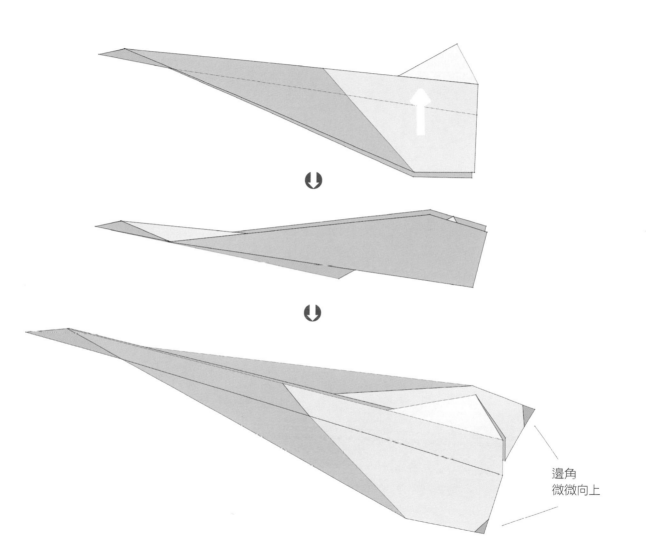

邊角
微微向上

圖 32、協和號紙飛機摺法

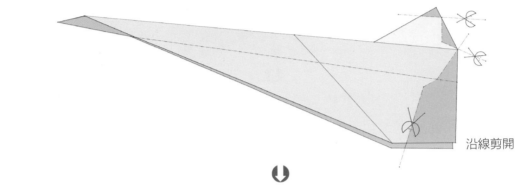

沿線剪開

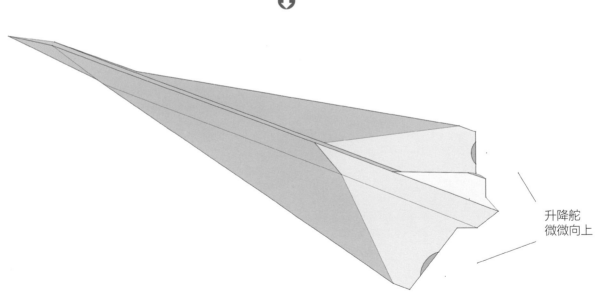

升降舵
微微向上

18 · 雙三角翼紙飛機

雙三角形紙飛機的構造又比簡單型垂直尾翼更複雜一些，這個雙三角形是前三角形較小，後三角形較大，承載紙飛機的重量會落在後三角翼上，前三角翼主要是類似水平尾翼的穩定功能。兩種雙三角翼的摺法雖不相同，但摺出來的造型卻很像，因為機身是三角形，摺的時候也要確定摺出三角立體機身，飛行時記得將機翼往下壓，飛出去時機翼壓到空氣時，機翼會變成往上彎的角度。還沒飛行時如果機翼往上翹，飛出去後機翼會翹更高，飛行效果則會降低。（圖32）

圖 33、雙三角翼紙飛機摺法 A

（翻開向上摺）

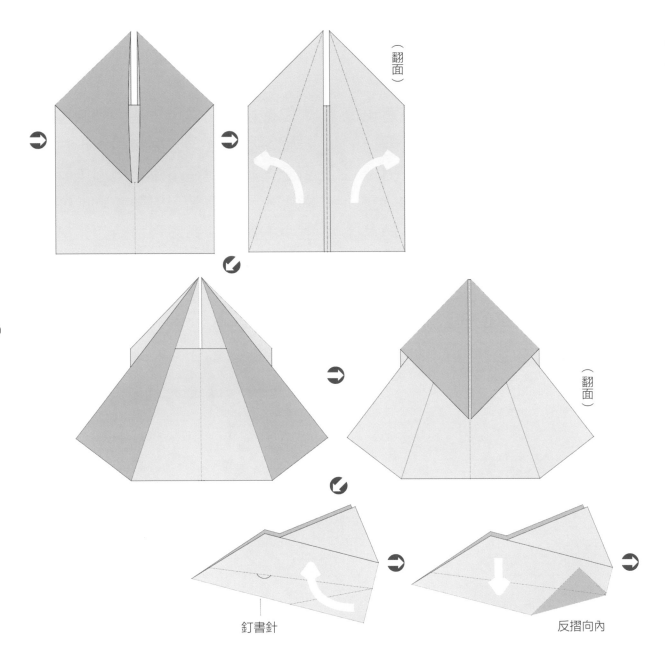

（翻面）

（翻面）

釘書針

反摺向內

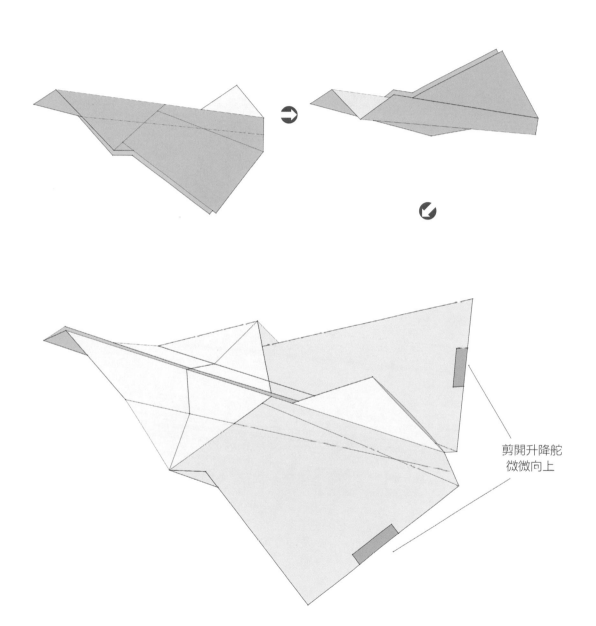

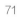

剪開升降舵
微微向上

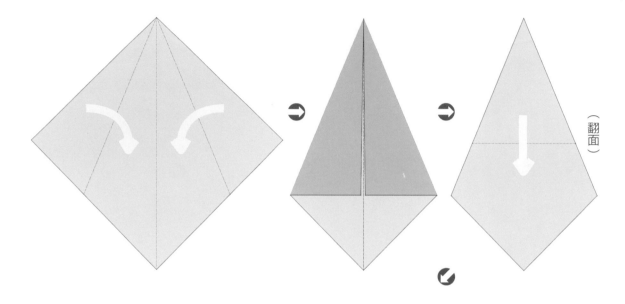

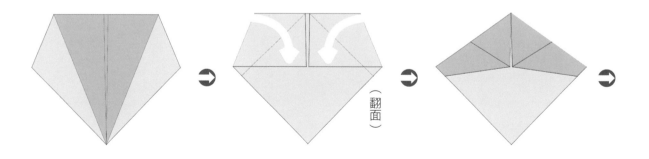

（翻面）

釘書針

（反摺）

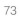

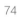

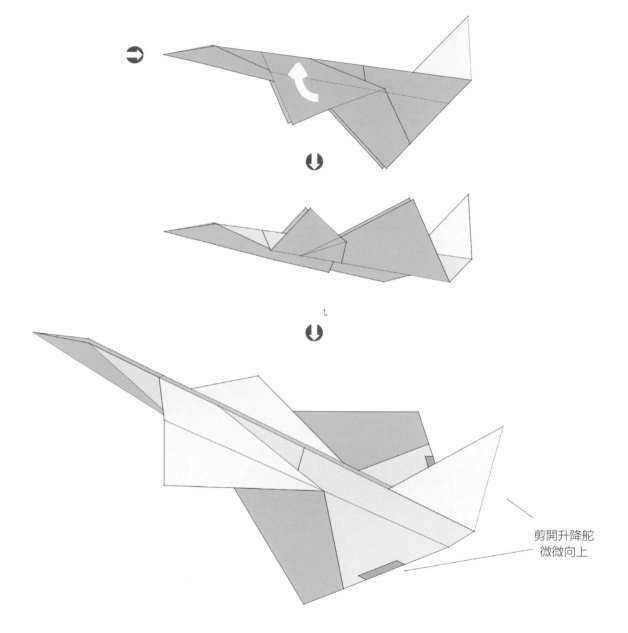

剪開升降舵
微微向上

19 · 飛行的角度——迎角

真飛機是靠著推力前進，主機翼上弧下平的設計，使主機翼的下翼面壓力大於上翼面的壓力而抬升起飛。如果又把水平尾翼的升降舵朝上翻，使飛機產生一定的「迎風角」，會增加更多的升力，有助於起飛。紙飛機雖然也是靠著主機翼來支撐重量，但是紙飛機的機翼並沒有上弧下平的構造，而是上下都是平的，所以紙飛機不是靠這個功能起飛。相反的，如果將紙飛機的機翼設計成上弧下平的話，反而在飛行當中，會增加太多的阻力而削弱飛行的距離，因為紙飛機本身並沒有動力，這是不同於真飛機的地方。

紙飛機也是跟真飛機一樣使用升降舵來幫助飛行，跟真飛機的功能一樣，升降舵主要功能也是讓紙飛機的頭部保持朝上，然後使機翼和飛機前進的方向形成迎風角度，稱之為「迎角」（又稱為「攻角」或「衝角」）。所謂「迎角」是紙飛機飛行時與前進的方向所形成的角度（圖35）。真飛機通常在起降時都會有一定的迎角來幫助提升升力，起飛的迎角幫助飛機快速爬升；降落時在動力減速慢飛情況下用來增加升力使飛機順利降落。但是迎角的角度和產生的升力只能在一定範圍內有效，並非角度越大就越好，一般而言，迎角在約 5 度時升力最高阻力最小，超過約 15 度時，阻力會大於升

力飛機反而會往下沉。升降舵產生升力的迎角用在紙飛機上非常明顯，而利用的「迎角角度」也會比較大。依照紙飛機頭部重量和機翼大小調整，15~90 度之間都還可以飛，在這個範圍內，幾乎是角度越大，升力越大。但是紙飛機以什麼角度飛上去，就會在什麼角度落下來，所以要保持紙飛機平飛的話，角度其實也不能太大。

圖 35、迎角角度與重心位置

上升角度

迎角角度

圖 36、蟬型紙飛機

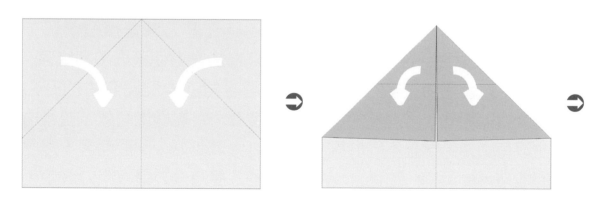

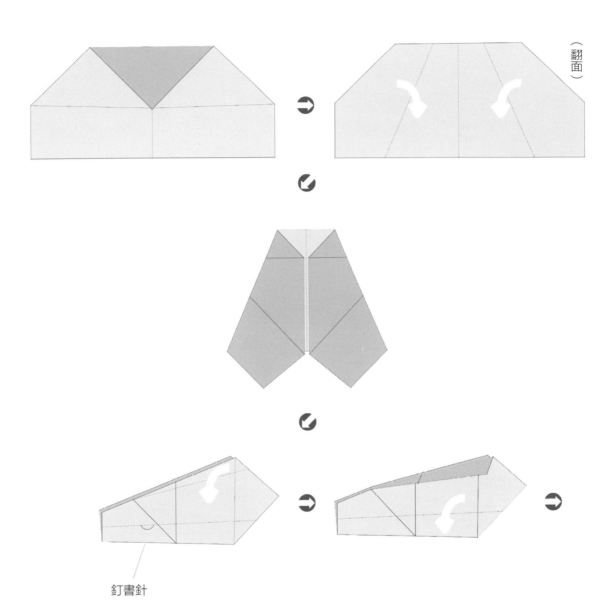

（翻面）

釘書針

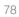

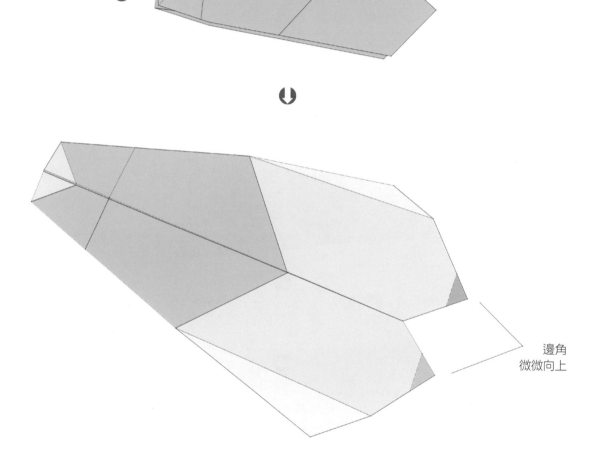

邊角
微微向上

20 · 紙飛機的重心

　　由前置重量衍生出來的另一個問題就是飛機的重心。受到地心引力影響，任何物體要穩定的站立，必須要有正確的重心位置，在運動或轉彎時才能夠保持靈活變換。大家知道飛機的重心很重要，如果飛機重心位置不正確，就會很不穩定。飛機的重心是飛機運動轉彎時的中心軸，以簡易紙飛機為例，稱出紙飛機的重心點（非中心點），也就是飛機重量的平衡點，這個平衡點也就是飛機運動的「支點」（圖37），就像蹺蹺板的支點一樣使飛機上下、左右轉彎都是以這裡為中心軸做運動。

圖 37、紙飛機的重心—支點

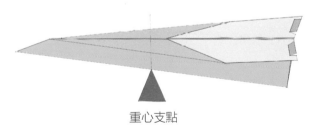

重心支點

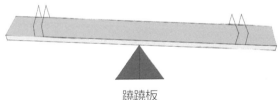

蹺蹺板

不論真飛機或是紙飛機在天空中要能夠穩定的飛行和轉彎，都必須仰賴正確的重心。前置重量的輕重和放置的位置會直接影響飛機的飛行和穩定度。一般設計概念，「前置重量」都會放在機身前半部接近頭部的地方，因此相對的重心位置也會落在中間偏前面一些的地方。這樣一來紙飛機其實就是「頭重尾輕」，當紙飛機丟擲出去的時候，頭部才會帶領紙飛機往要前進的方向飛去。所以這個重心位置也是用來檢查紙飛機會不會飛的關鍵因素之一。

21 · 紙飛機頭重尾輕的實驗

這本書所有的紙飛機都已經設計好重心位置，如有機會自己摺書本以外的紙飛機，可以用這種方法來檢測紙飛機的前置重量和重心位置是否符合會飛的原理。

圖 38、紙飛機頭重尾輕的實驗

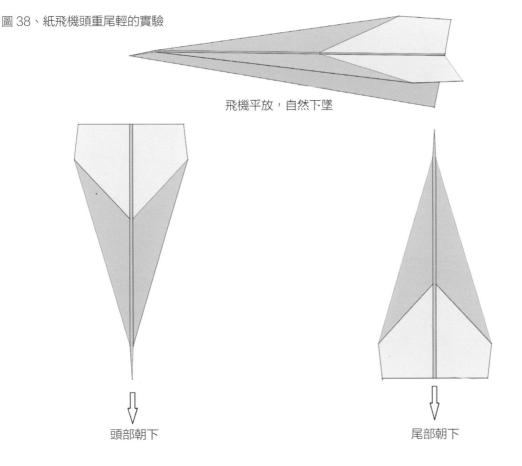

飛機平放，自然下墜

頭部朝下

尾部朝下

一架紙飛機做好之後，如何知道會不會飛的因素之一是「頭重尾輕」的試驗。將紙飛機平放後水平落下，如果是頭部先著地，表示飛機重心位置落在前面；反之，如果是平平落下或尾部先著地，表示飛機的重心是落在中間或中間之後，紙飛機就沒有飛行的作用（圖 38）。

再來是飛行實驗，在未調整水平尾翼升降舵的情況下，紙飛機向前方水平丟擲出去，紙飛機會朝著前方往下面斜線落下，表示重心落在前方；如果丟擲出去之後，紙飛機先朝上升起後再掉落，則紙飛機的重心比較偏向中間或中間後面，必須再調整重心位置向前（圖 39）。

圖 39、紙飛機頭重尾輕實驗

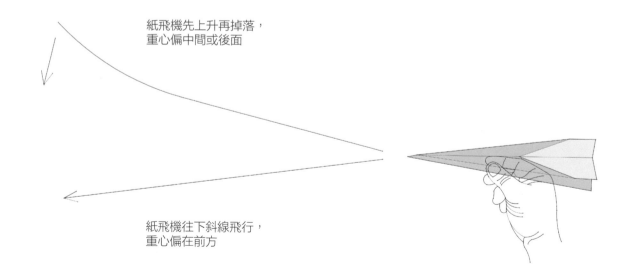

紙飛機先上升再掉落，
重心偏中間或後面

紙飛機往下斜線飛行，
重心偏在前方

22 · 飛機運動的三條線

　　飛機的重心作為轉彎時的運動軸線，運動模式有三種：上下運動、左右運動、側滾運動。用線條來表示（圖40），上升下降運動稱為左右線（橫向）；左右轉彎運動稱為上下線（立向）；側滾運動稱為前後線（直向）。這三條線交會在重心位置，所有飛機的運動轉彎都以這三條線來做運動。

圖40、飛機運動三條線

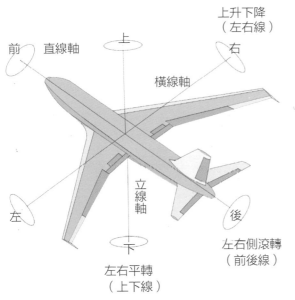

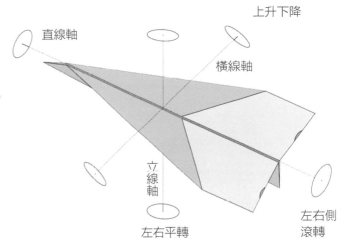

23 · 紙飛機的方向舵

垂直尾翼的主要功能是維持飛機的直向穩定飛行，而方向舵是用來作偏向轉彎的功能。真飛機（動力飛機）的轉彎必須動用到所有機翼和舵一起配合動作，才能讓複雜又笨重的飛機偏向或轉彎。垂直尾翼也是紙飛機不可缺少的配置，但不建議用方向舵來操作轉彎，因為如果方向舵調整的角度太大，反而會造成飛機在空中打轉或增加紙飛機對空氣的阻力（摩擦力）而減少空中停留時間。如果要用到方向舵調整方向時，記得「微調角度」就好，角度太大了就會有反效果（圖41）。

圖41、紙飛機方向舵使用角度不宜過大

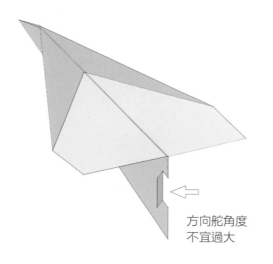

方向舵角度
不宜過大

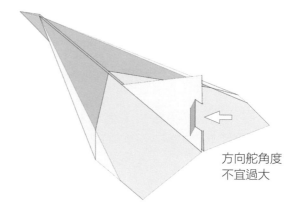

方向舵角度
不宜過大

24 · 如何丟擲紙飛機？

飛機會飛，氣流必須很平順的滑過機翼表面，如果氣流流過機翼表面時產生很大的干擾而像水面泛起的漣漪，飛行就會大受影響，紙飛機也不例外。紙飛機飛得好不好，跟紙飛機如何丟擲有很大的關係，丟擲姿勢不正確時，受風就不平衡，切風的角度就不平均，紙飛機的飛行也就會大受影響。

從拿起紙飛機到丟擲出去之前，有幾個關鍵點必須注意。如握擲點位置在哪裡？丟擲的力道要多少？丟擲的角度和方向如何？還有升降舵的調整等等因素都會影響飛行。

紙飛機的「握擲點」一般大約是在重心位置，這個位置也是最佳的施力點（圖42）。紙飛機投擲前會先往後移動再往前丟出，此時紙飛機的前後移動都必須保持朝著要投擲的方向水平移動（圖43）。盡量使紙飛機在離手後，使機翼能夠平均的切入空氣中，否則因為兩邊機翼受力不均，很容易影響到飛行。尤其不能像投變化球一樣丟紙飛機，氣流不能平順流經機翼面，再好的紙飛機也飛不出去。

圖42、紙飛機握擲點

握擲點大約
在重心位置

圖43、丟擲時前後水平移動

丟擲出去同時前後水平移動（先往後再往前投擲）

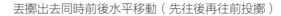

除了上面幾點，紙飛機的機翼如果較狹長，丟出的力道可以大一些，如果機翼較寬，速度就不能太快。如果要使紙飛機直飛，升降舵不能上升太高；反之，紙飛機要往高處投擲後旋轉滑翔，升降舵則不能太低。

25 · 紙飛機飛行模式

因為平常可以製作的紙飛機不多，所以可以用來飛行的方式好像也很簡單。其實紙飛機跟真飛機一樣，可以做很多種飛行，而且越像真的飛機造型的紙飛機，可以飛的模式就更多，畢竟紙飛機外型跟真飛機外型有著相同的空氣動力原理，飛起來也很像，像蝙蝠造型的 B2 轟炸機，除了外型很特殊之外，其實外表看起來很違反空氣動力原理，一般的飛機絕對不能沒有「垂直尾翼」，B2 飛機為了要隱形，卻可以在沒有垂直尾翼下飛行，當我第一次做出這種紙飛機造形時，實在很懷疑這種飛機會飛。但是經過試飛之後發現非常的穩定，竟然只靠升降舵就可以飛行，這就證明將大飛機的造型具體而微地運用在紙飛機上的空氣動學原理是相通的。

以我飛紙飛機的經驗，大致可以歸納出幾種紙飛機飛行模式：

❶ 往前方投擲—直線飛行（圖 44）
❷ 往上方投擲—繞圈滑翔（圖 45）
❸ 往下方投擲—特技翻滾（圖 46）
❹ 往側面投擲—繞圈迴旋（圖 47）
❺ 往地面投擲—起飛降落（圖 48）

26 · 往前方投擲——直線飛行

很多人以為紙飛機的「直線飛行」最簡單，其實從丟擲紙飛機的技巧來看，直線飛行是所有飛行模式中難度最高的。紙飛機受限於材料和製作方式，所以絕對不是一種很穩定的飛機，尤其在摺的過程中難免有一些誤差，每一個人摺出來的紙飛機，其精準度差異很大，所以會轉彎是很自然而然的事。

但問題是紙飛機在飛行時不像真飛機或遙控飛機可以人為操縱，因此只能根據每一次飛出去之後的角度偏向（偏高，偏低，偏左，偏右）不停做修正，才能夠做到真正的直線飛行。如果能夠運用到各種飛行原理和常識經驗，使一架紙飛機飛得又快又直，那就表示對紙飛機有一定的專業了解。直線投擲注意事項（圖 44）：

❶ 必須找出正確握擲點，投擲出去的前後移動盡量保持水平。
❷ 確定紙飛機離手後以正確角度切入空氣中。
❸ 升降舵角度微微上升就可以，角度太高，容易快速往上升。
❹ 根據每一次偏向再做調整。

圖 44、往前方投擲──直線飛行（可注意圖上紙飛機的飛行）

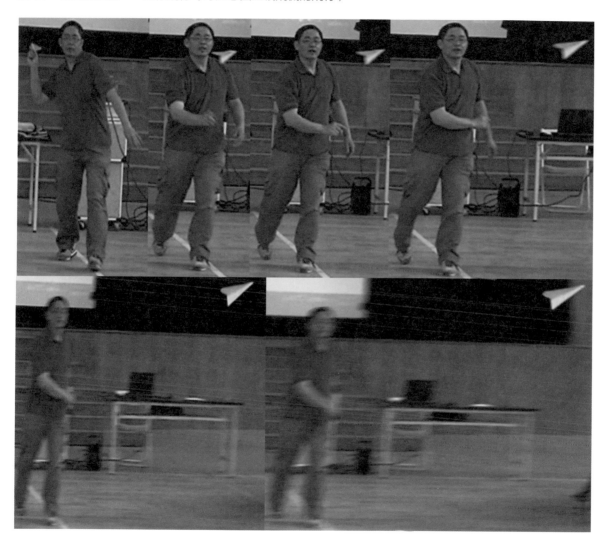

27 · 往上方投擲——繞圈滑翔

往上投擲時，紙飛機的升降舵朝上的角度可稍微調高一些，那麼往下滑行時就可以停留較久的時間。往上投擲時左手指向天空，右手向後壓低身體，眼睛朝向天空，將紙飛機往天空用力直直射上去。紙飛機到達最高點後頭部開始往下，有時會往下翻轉，翻正之後，開始繞圈子慢慢滑翔下來（圖 45）。

各種飛行模式適合不同造型的紙飛機，比如短機翼的紙飛機適合直飛，而寬翼型紙飛機較適合滑翔。但是在練習各種飛行模式時，可以用簡易紙飛機來模擬，因為簡易紙飛機是一種較綜合性的紙飛機。

圖 45、往上方投擲──繞圈滑翔

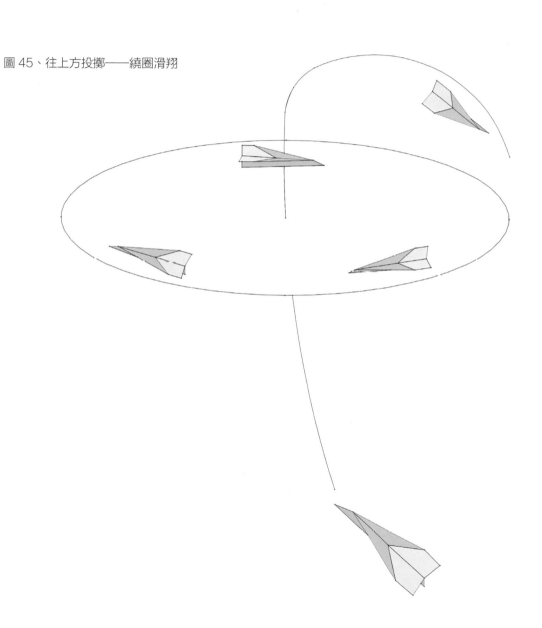

28 · 往正下方投擲——特技翻滾

特技翻滾跟朝上直射的飛行模式一樣，紙飛機的升降舵往上的角度必須調高（甚至更高）才能迅速爬升。紙飛機朝著前面正下方用力投擲出去，投擲正確的話，當紙飛機快碰觸地面時，反而頭部開始拉高，並且向上後空翻飛上來，再前後繞一圈後落地（圖46）。

通常特技翻滾的紙飛機在外型上以寬翼型或長翼型紙飛機最好，主要是機翼寬或直型長翼的水平穩定度比較高，能夠產生的升力也比較多，爬升的速度比較快速。

圖 46、往正下方投擲——特技翻滾

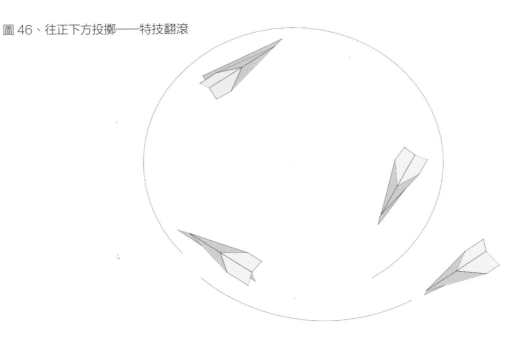

29 · 側面投擲——左右繞圈迴旋

市面上有一種所謂的「魔術飛機」，就是投擲出去之後繞一圈再飛回到手中，這種珍珠板的飛機，因為重量輕，而且角度都已經固定，所飛行路徑也很固定。紙飛機也可以做這種飛行，但是相對較不穩定。這種飛行方式其實就是一種「側面投擲」，用在紙飛機上還是以長直翼型飛機較適合。

飛行要領在於升降舵角度朝上幅度不能太低。丟擲時，機翼側面一邊朝上一邊朝下，握擲點與機翼呈垂直角度，往前方用力丟出去，紙飛機左右繞圈後會再飛回到原點（圖47）。

圖47、往側面投擲——繞圈迴旋

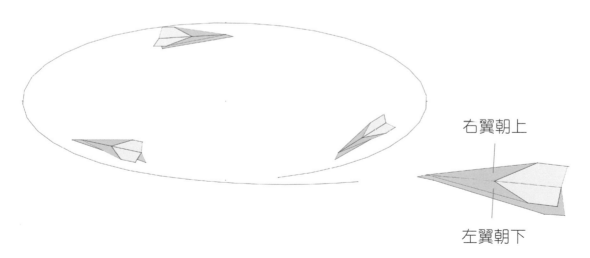

右翼朝上

左翼朝下

30 · 起飛和降落飛行

這是紙飛機做好之後的試驗飛行，降落滑行時調好升降舵角度之後，往地面輕輕丟擲出去，看看紙飛機是否平穩往下滑行，是否有偏向？升降舵角度對不對？起飛飛行則要往地面前方用力擲出，如果飛機很平穩，升降舵角度足夠的話，紙飛機會在快落地時往上升起飛行再落地（圖48）。

圖48、往地面投擲──起飛降落

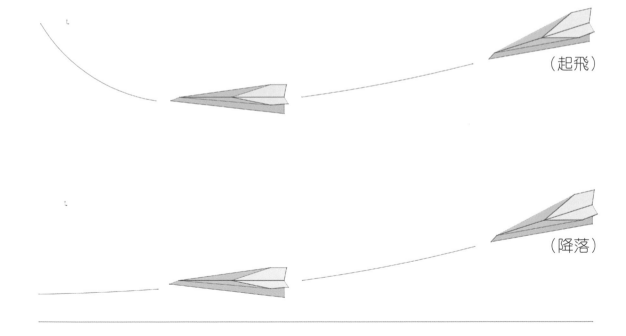

（起飛）

（降落）

31 · 紙飛機投擲——切入空氣

丟擲紙飛機最忌諱的就是像丟變化球一樣的投擲動作，如此一來紙飛機不是直線切入空氣中，而是不規則的和空氣接觸。我們從所知的飛機飛行原理中了解，飛機之所以會飛是因為氣流必須平順地流經機翼表面，甚至氣流是緊貼著機翼表面通過。因此才可以藉由上下流速產生的壓力來產生升力，一旦經過機翼表面的氣流不平整，或是像漩渦的流動，機翼將產生不了飛行的作用。

當像投變化球一樣地丟擲紙飛機，將無法使氣流順利過機翼表面，就算紙飛機重量再輕也不會飛行。這在航空學上有一個名詞，叫做「空氣剝離現象」，

真的飛機在飛行過程中，都會避免角度過大而造成空氣剝離，經過翼面的氣流會形成像漩渦般的亂流（圖49），嚴重的話會造成飛機失速。雖然飛機要失速不是很容易，但飛行效果就會大打折扣。紙飛機比真飛機更輕更敏感，這種現象尤其容易出現在剛投擲出去的時候。

圖49、空氣剝離現象

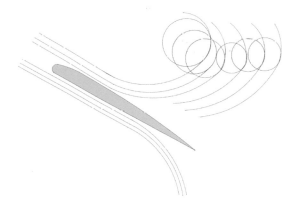

32 · 三個垂直尾翼和菱形翼紙飛機

一般飛機配置最多一個垂直尾翼，通常戰鬥機為求快速飛行和減少被敵人鎖定的機率，主機翼都比較短，但是為求在高速飛行時的穩定性能，在單一垂直尾翼情況下，垂直尾翼維持往後斜掠和高長度的造型。大型的戰鬥機或轟炸機像 F-14、F-15、F-18 及米格 29 等戰機，則有兩片垂直尾翼，這對於操控性和穩定性很有幫助。除了少數長直翼的無動力飛機之外，很少看到一般飛機會用到三片垂直尾翼的飛機（圖 50）。

紙飛機也不例外，一般而言不需要有太多垂直尾翼。垂直尾翼雖然有較高的直行穩定作用，但是對於無動力的紙飛機，會消耗太多的滑行力。紙摺飛機的機翼如過太長（橫向），則穩定性會降低，為增加穩定性，通常將機翼長度的一部分摺成垂直尾翼，如此一來，飛機的飛行效果就會改善，尤其是以下這架長三角翼的紙飛機。另外一種相同摺法的紙飛機，如果不要摺成三個垂直尾翼的話，直接把長翼尾端切去，等於切掉一些不必要的重量和面積，變成另一款的菱形翼紙飛機，飛機起來速度較快一些，穩定度也比較適中（圖 51）。

圖 50、三垂直尾翼飛機

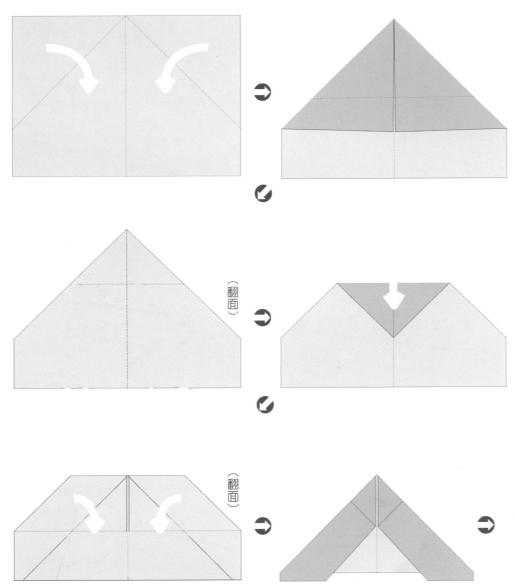

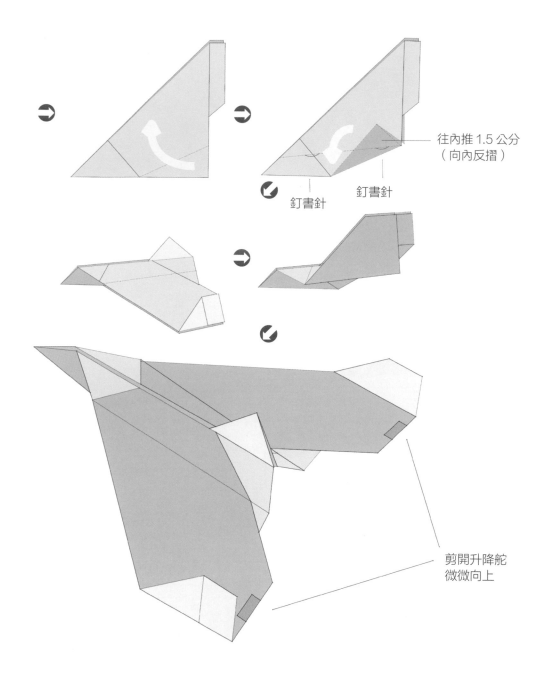

往內推 1.5 公分
（向內反摺）

釘書針　　　　釘書針

98

剪開升降舵
微微向上

圖 51、菱形三角翼紙飛機 A

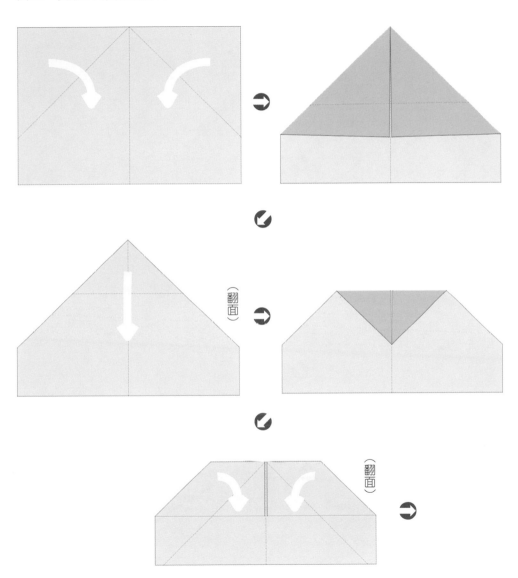

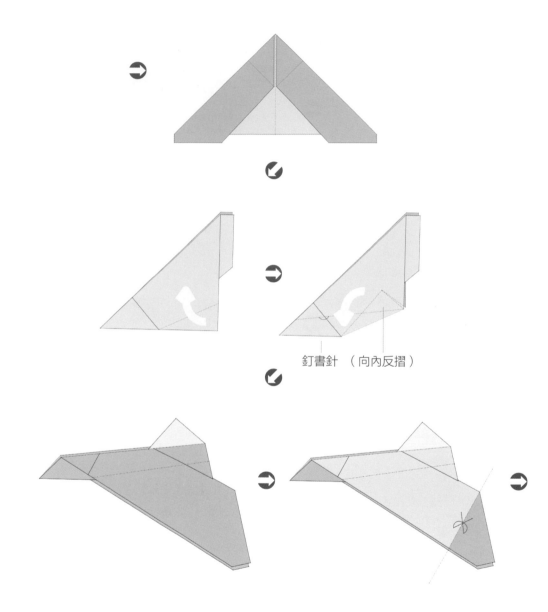

釘書針 （向內反摺）

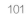

微微上升

33 · 上升氣流的幾種模式

幾乎所有會飛的生物、昆蟲或飛行機都必須利用到氣流，尤其是無動力的飛行物體。紙飛機也是屬於無動力飛機一環，如果在室外飛行，必然會碰到與空氣相關的氣流活動，稍微了解一下上升氣流，對紙飛機的飛行更有加分效果。一般常「見」的上升氣流大概有下列幾種模式：

一、熱氣上升氣流（圖52）：我們都知道物體熱脹冷縮的原理，當然空氣也不例外。當太陽照射在堅硬的地上如水泥地，吸收足夠熱度之後，地面上的熱空氣膨脹形成上升氣流，這是最容易形成的熱氣流，老鷹經常利用這種上升氣流翱翔於天空，絲毫不費力。

二、地形上升氣流（圖53）：當空氣流動成風，遇上有高低落差的地形時（如往上的階梯），氣流由低處往高處流動，也會形成上升形的氣流，稱為「地形上升氣流」。

圖52、熱氣上升氣流

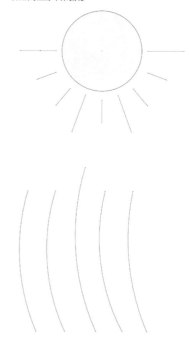

三、衝撞上升氣流（圖54）：空氣流動時往大型障礙物或高大建築物如大樓碰撞時，氣流會大量往牆壁垂直上升，形成上升氣流，也是紙飛機可以利用的氣流。我常在學校大樓邊丟擲滑翔式紙飛機，紙飛機可以很輕鬆的跟著上升氣流多飛幾圈。

四、逆風上升氣流（圖55）：老鷹除了利用上升熱氣流之外，也會利用逆氣流來增加升力。老鷹飛行時常常以繞圈子移動方式飛行，當朝著逆風方向時，利用逆風往翅膀下翅面切入氣流產生升力，藉此提升高度；由逆風轉迴至順風時，高度會降低，但速度會增加。當再度迴旋到逆風時，又快速地切入空氣而產生更多的升力。如此來回循環，可以毫不費力的翱翔於天際。

這種可以翱翔很久的飛行方式必須將紙飛機投擲到一定的高度才可能產生，很適合鳥型的直翼型紙飛機。一般紙摺飛機在室外較空曠地點，只要不是遇上亂流，還是可以飛行。

圖 53、地形上升氣流

圖 54、衝撞上升氣流

圖 55、逆風上升氣流

34 · 機翼型紙飛機

「機翼型紙飛機」是比較另類的紙飛機，飛機本身是機身也是機翼，因為沒有明顯的垂直尾翼幫助穩定方向，投擲時保持機身平衡很重要。有兩種投擲方式：第一種（圖56），兩隻手在左右兩側（拇指在下，食指中指在上）輕輕地貼著紙飛機，紙飛機與地面保持平行，頭部微微朝下再向前切入空氣中，投出去時要感覺紙飛機稍微往前方下面壓下去，才會循著高度慢慢往下滑行。

「機翼型紙飛機」的投擲方式跟一般紙飛機不同，因為機翼底下沒有可以投擲的握擲點，必須上下平均夾住後再往前推進。第二種（圖57），食指、中指、無名指放在上翼面，拇指、小指緊貼在下翼面，然後平均施力輕輕地以水平方式把紙飛機往前方推出去。務必保持水平，把握要領多練習（圖58~60）。

圖56、機翼型紙飛機投擲方式 A

圖57、機翼型紙飛機投擲方式 B

圖 58、機翼型紙飛機摺法 A

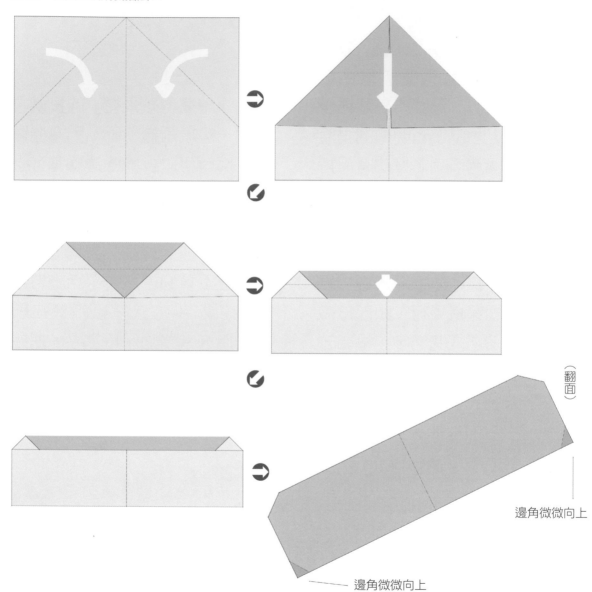

106

邊角微微向上

邊角微微向上

翻面

圖 59、機翼型紙飛機摺法 B──加側邊翼

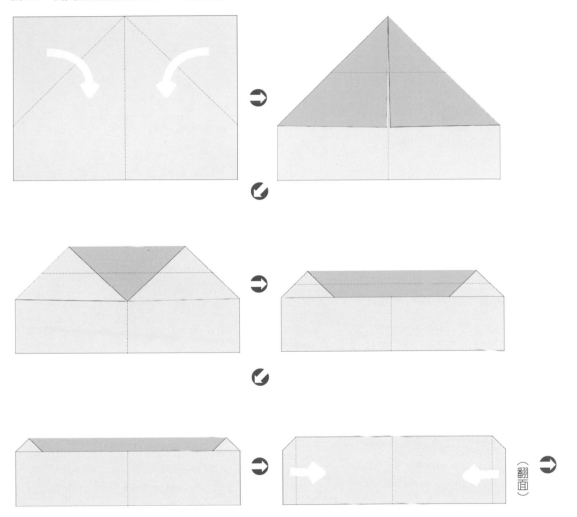

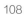

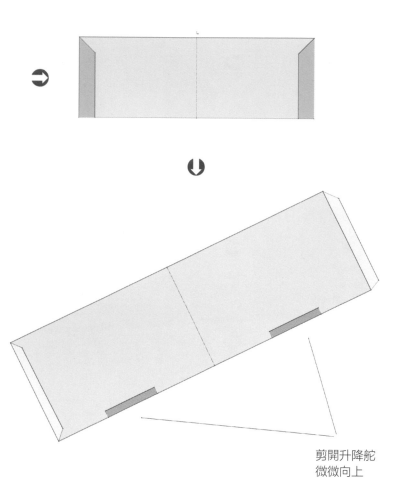

剪開升降舵
微微向上

圖 60、機翼型紙飛機摺法 C——搖擺葉子

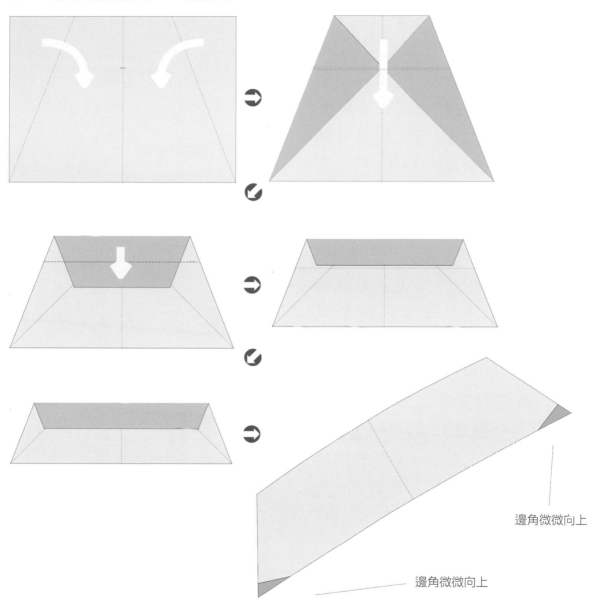

邊角微微向上

邊角微微向上

35 · 像波浪搖擺的紙飛機

這種搖擺紙飛機是利用重心不穩的作用產生前後搖擺的現象來飛行，因為前面機翼寬直，後面的機翼也不小，所以這種紙飛機跟一般紙飛機在外型上有很大的不一樣。氣流在機翼前後停留的面積較多，使前面機翼要往下掉的時候後面的寬機翼同時又產生了升力，紙飛機前後拉起又下降的反覆動作，形成類似波浪狀飛行方式。

這是無意間試飛的結果，雖然有原理依據，但是要刻意摺出來也不是很容易。首先紙飛機機翼必須是直翼型和加寬型，直翼型或加寬翼產生的升力較多，比較不會因為氣流不穩定掉下來，丟擲的時候也必須確定直飛

才能使紙飛機產生搖擺作用（圖61~62）。

圖 61、波浪搖擺紙飛機摺法 A

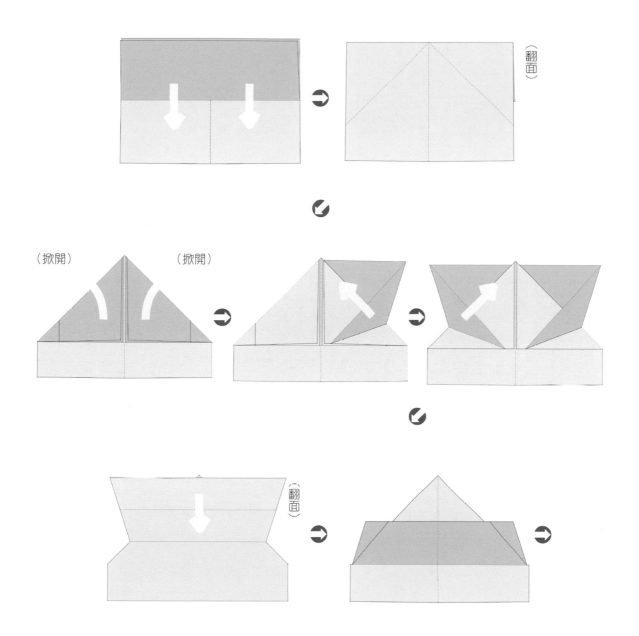

（翻面）

（掀開）　　　（掀開）

（翻面）

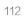

(沿線剪開)

釘書針

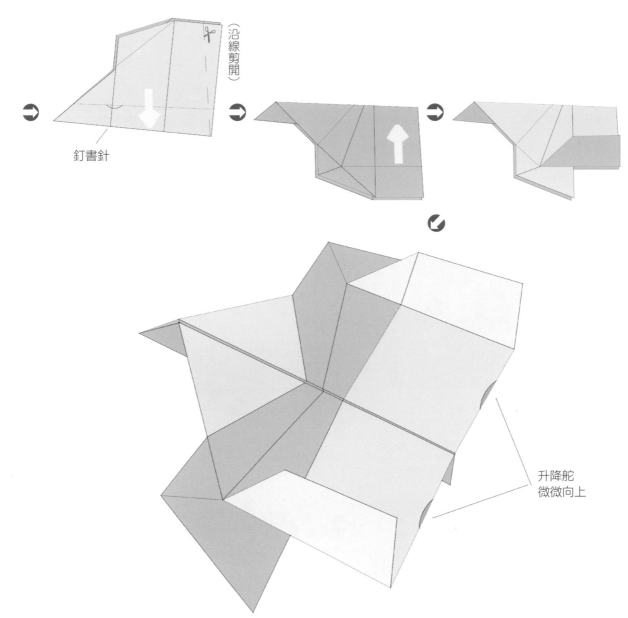

升降舵
微微向上

112

圖 62、波浪搖擺紙飛機摺法 B

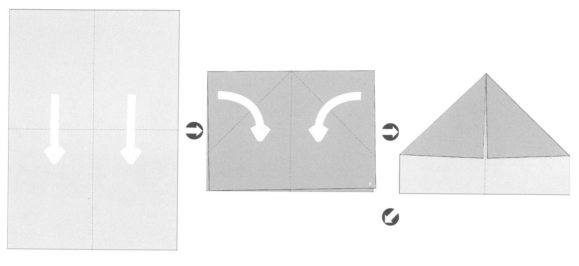

（左角）　　　　　（右角）

（往內反摺）

（左右角向內凹摺）

（上下面各向左合摺）

（上）

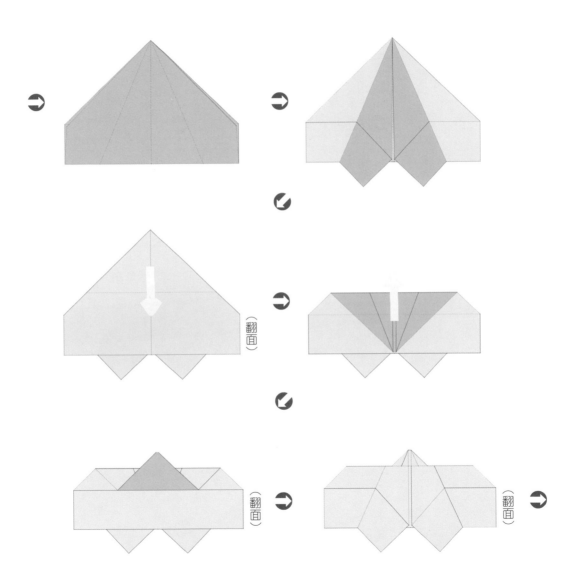

（翻面）

（翻面）

（翻面）

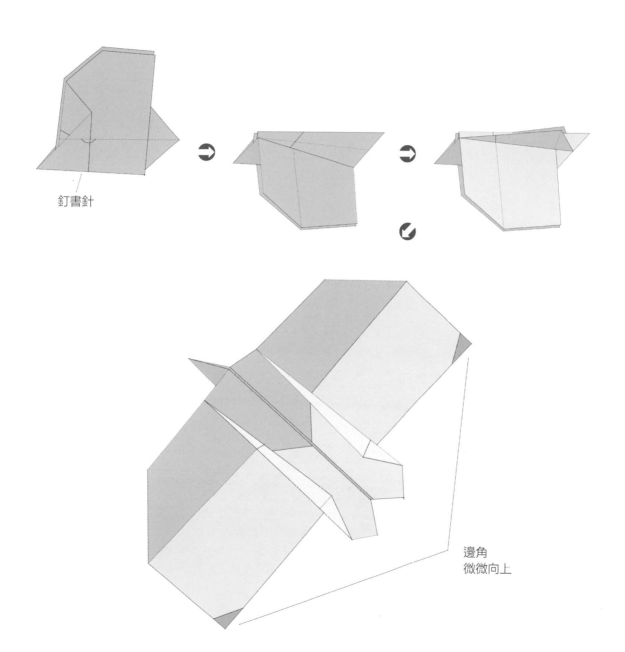

釘書針

邊角
微微向上

圖 63、蝴蝶飛紙飛機摺法

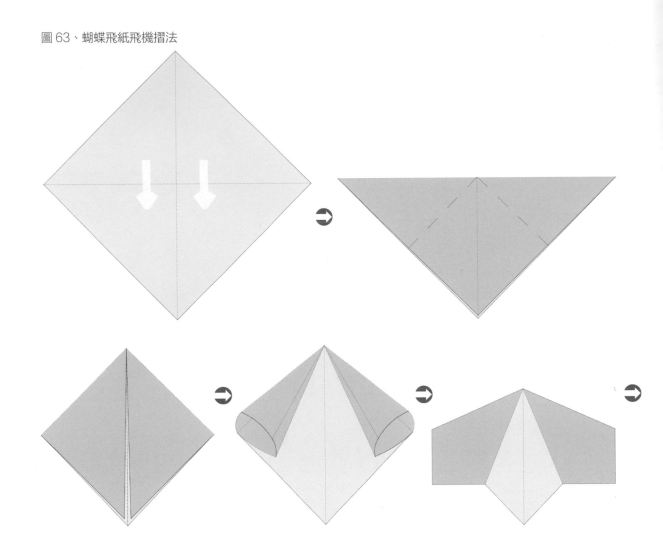

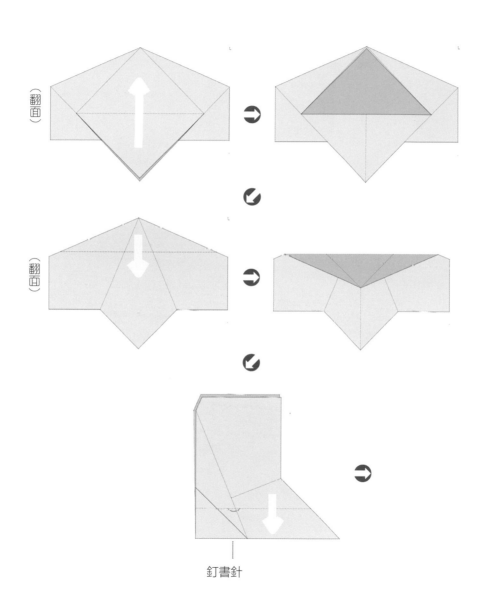

（翻面）

（翻面）

釘書針

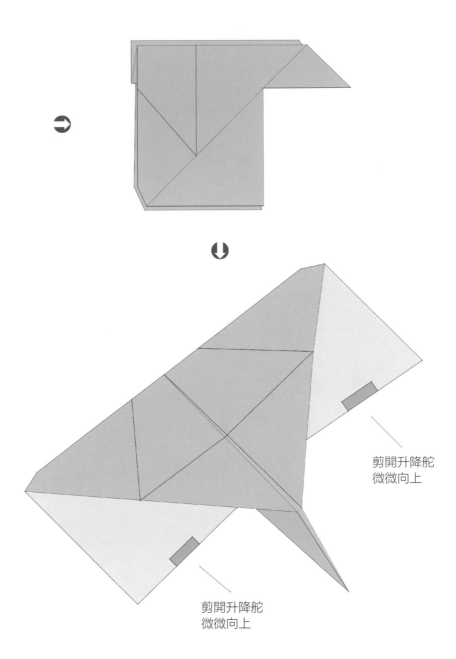

剪開升降舵
微微向上

剪開升降舵
微微向上

36 · 風箏型、滑翔翼紙飛機

風箏型和滑翔翼紙飛機兩種摺法雖然不同，外型卻很類似，看起來像熟悉的滑翔翼和風箏。其實風箏造型擴大變成飛機就是滑翔翼，其飛行原理都很類似，風箏底下有一條線，把風箏往下拉擠壓空氣產生反作用力，越用力往下拉風箏飛得越高。紙飛機是丟向空中，在向下掉落的時候擠壓空氣使紙飛機慢慢降落，所以利用的原理非常類似（圖 64~65）。

圖 64、滑翔翼紙飛機摺法

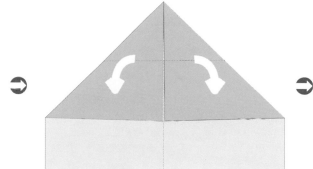

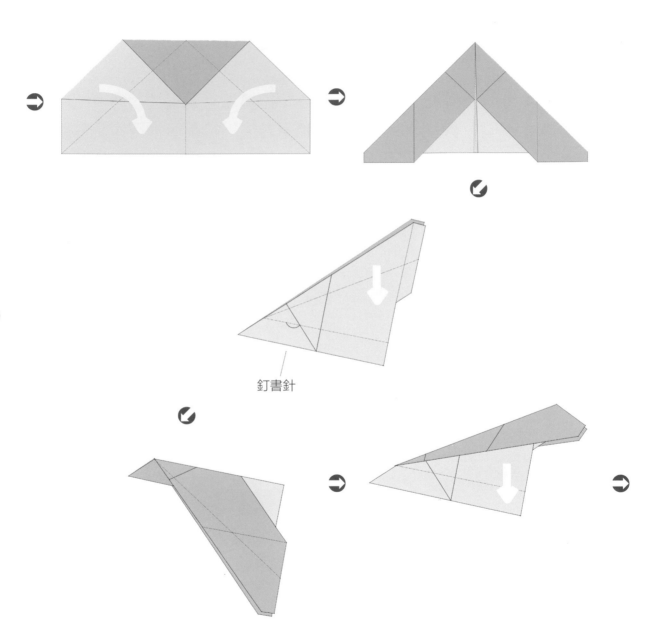

釘書針

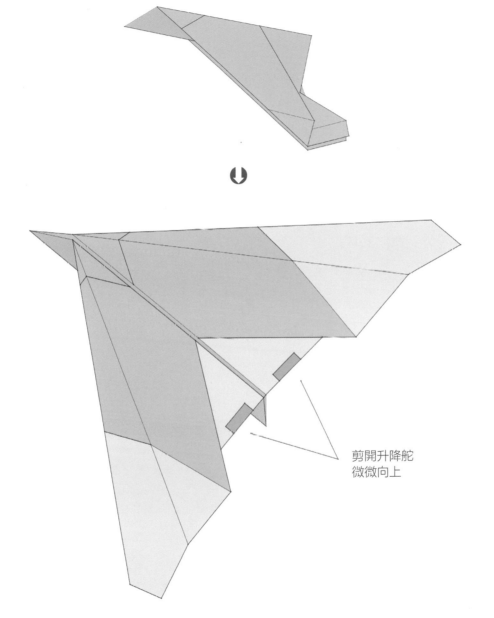

剪開升降舵
微微向上

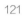

圖 65、風箏型紙飛機摺法

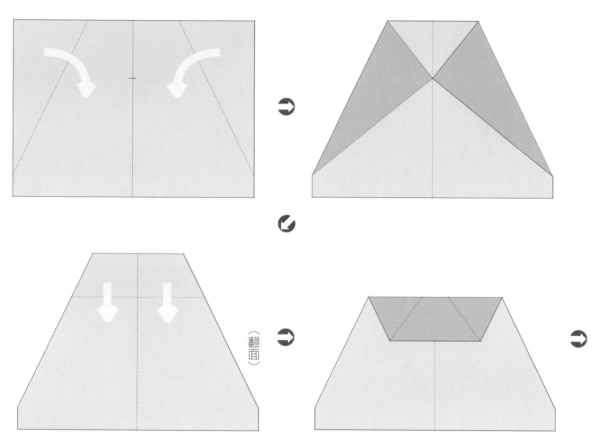

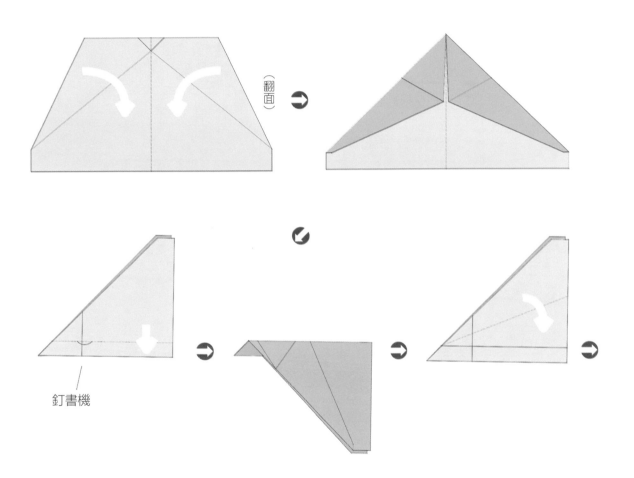

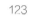

123

釘書機

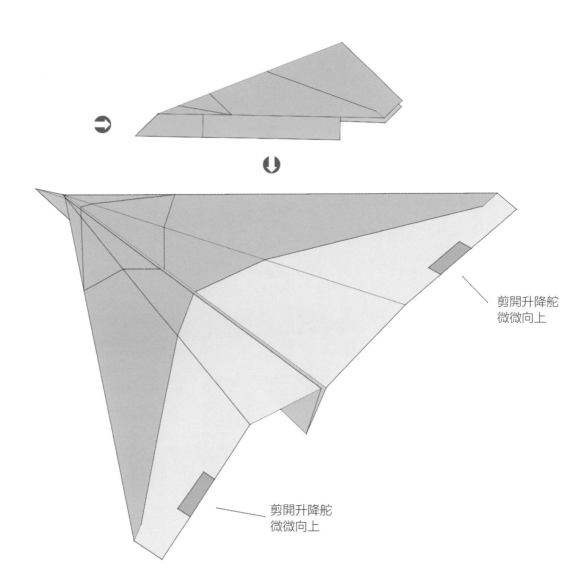

剪開升降舵
微微向上

剪開升降舵
微微向上

37·不對稱摺法及燕子型紙飛機

雖然只是一張簡單的紙，但是紙飛機的摺法可以千變萬化。不同形狀的紙，用相同的摺法摺出來的紙飛機也會有很大的差異。大部分以「直向長方形紙」和「橫向長方形紙」居多，其它還有正方形、鑽石形（五角形）、三角形等等。而比較特殊的是「不對稱摺法」，不對稱是指剛開始摺的步驟，而摺到最後階段時兩邊的輪廓還是會相等的，只是有些摺進去的地方左右兩邊剛好是相反（圖66）。因為左右兩邊配重還是一樣，所以不會影響飛行。

燕子型紙飛機以正方形紙來摺最容易，摺出來的機翼很像燕子翅膀。雖然是正方形摺成的紙飛機，但是摺的步驟有些難度，會用到摺法裡的「反摺法」。反摺法看似有些違反平常摺的模式，常常讓初學者感到困惑，其實在前面有些紙飛機的垂直尾翼，就是利用反摺法摺成。用摺出垂直尾翼的方法就可以摺出燕子型的機翼（圖67~68）。

圖 66、不對稱摺法的紙飛機（幻象 2000）摺法

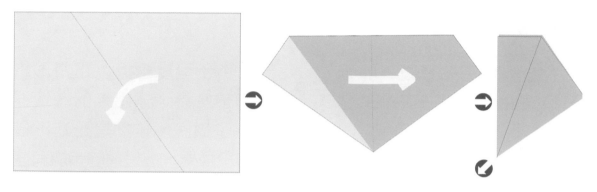

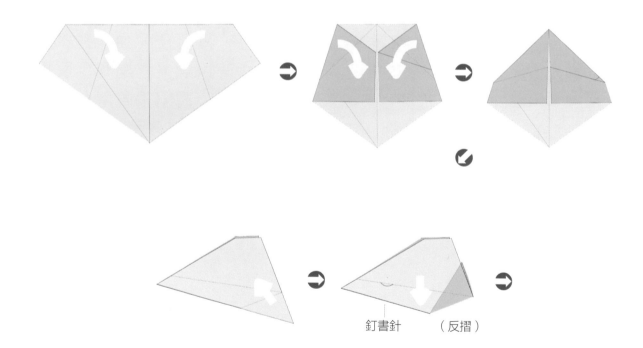

釘書針　　　（反摺）

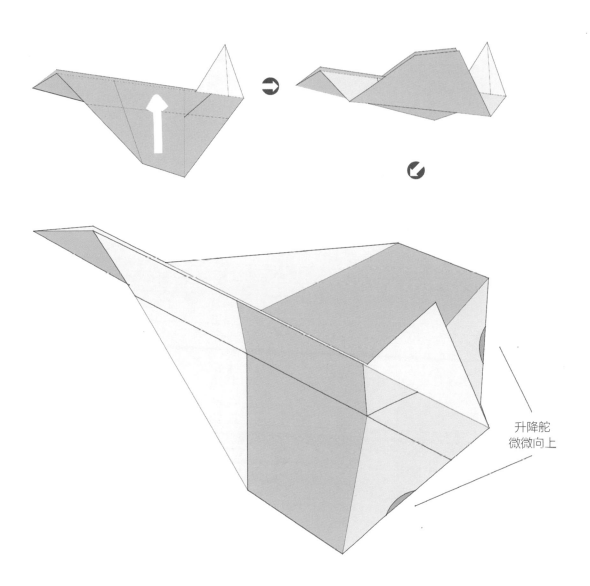

升降舵
微微向上

圖 67、燕子型紙飛機摺法 A

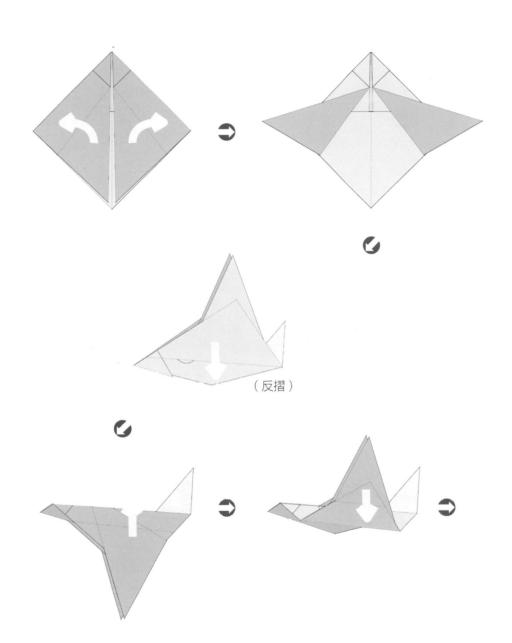

（反摺）

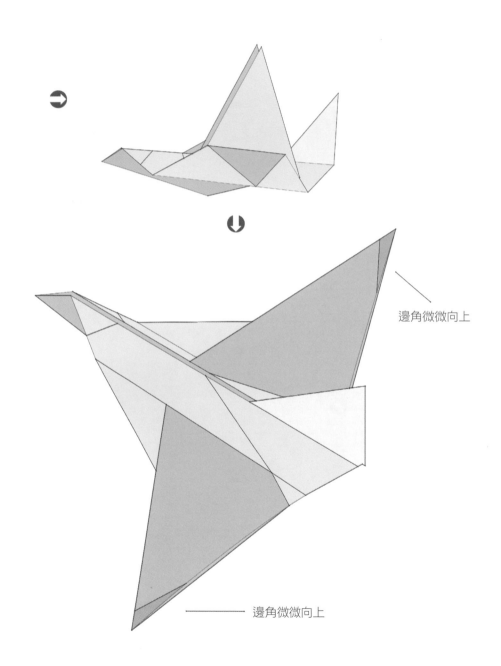

130

邊角微微向上

邊角微微向上

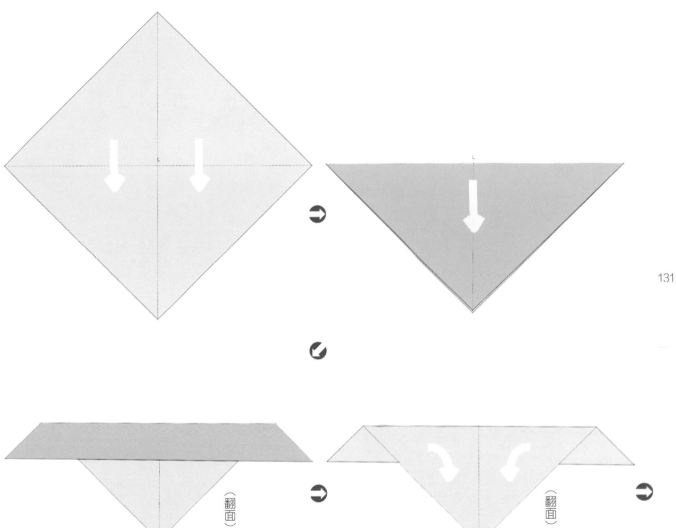

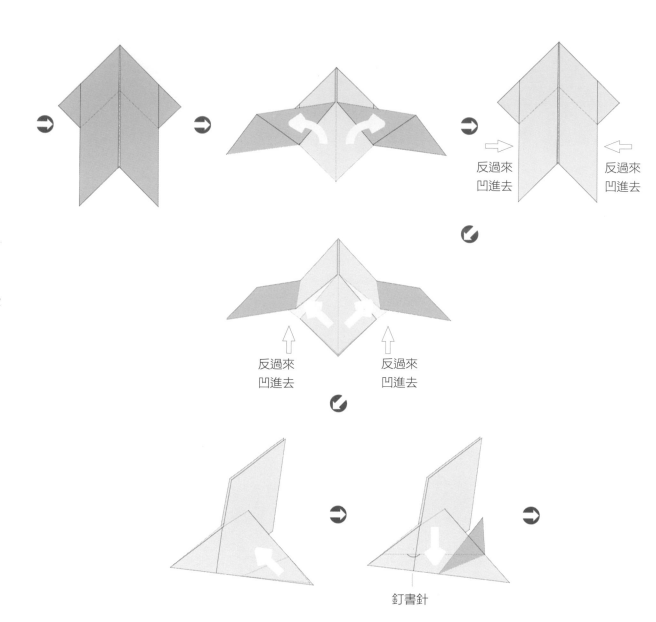

反過來
凹進去

反過來
凹進去

反過來
凹進去

反過來
凹進去

釘書針

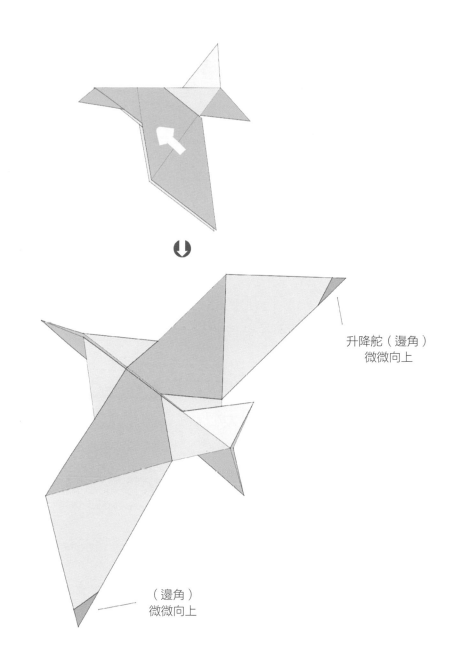

升降舵（邊角）
微微向上

（邊角）
微微向上

38 · 比賽型紙飛機

摺過比較複雜的紙飛機之後，再回到比較簡單型的紙飛機。下列這種紙飛機也是屬於簡單易摺易飛機種，可以用來作為比賽的競速飛機。競速紙飛機通常會在頭部摺入較多的重量，以增加投擲的速度，為了增加穩定度，所以將左右邊翼摺下來當作垂直尾翼用途。

這幾年全國各地都興起紙飛機比賽，紙飛機比賽項目大概分為「競距型」、「滯空型」、「創新型」及最近加入的「手推氣流紙飛機」。下列幾款比賽型紙飛機屬於「競距型」，這種紙飛機屬於直飛型，通常比賽時不可以釘上釘書針。因為是直飛，所以可以飛行比較遠的距離，要熟悉如何調整紙飛機飛行方向，才能控制在直線飛行，而這種紙飛機較適合在室內飛，其誤差也會較小。

比賽型紙飛機構造相對較簡單，阻力也較小，為了保持飛行的穩定，通常會在紙飛機機翼邊緣加摺「邊翼」，為的就是使紙飛機的飛行更穩定。除了摺的過程要精細外，飛行是要多練習的，尤其練習投擲和細微調整紙飛機最重要（圖 69~73）。

圖 69、比賽型紙飛機摺法 A

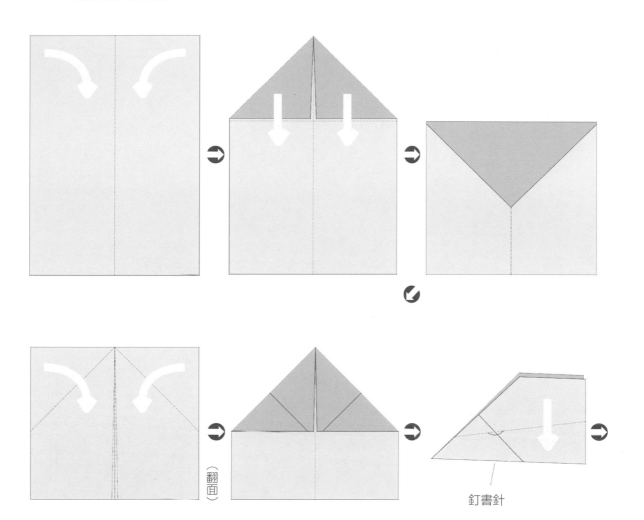

（翻面）

釘書針

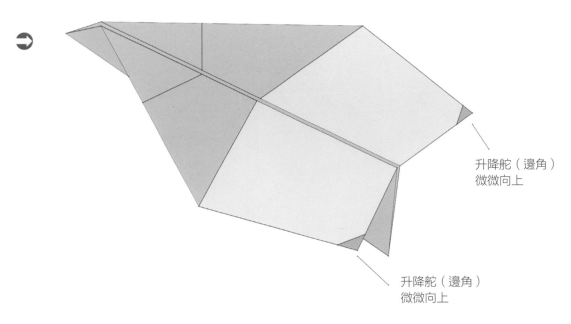

升降舵（邊角）
微微向上

升降舵（邊角）
微微向上

圖 70、比賽型紙飛機摺法 B

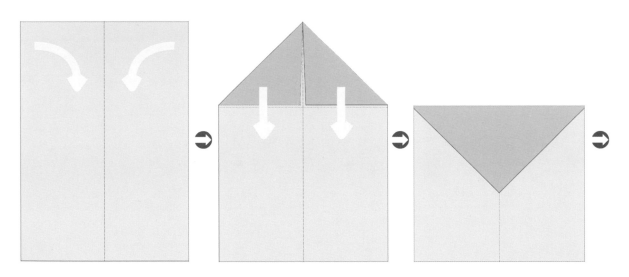

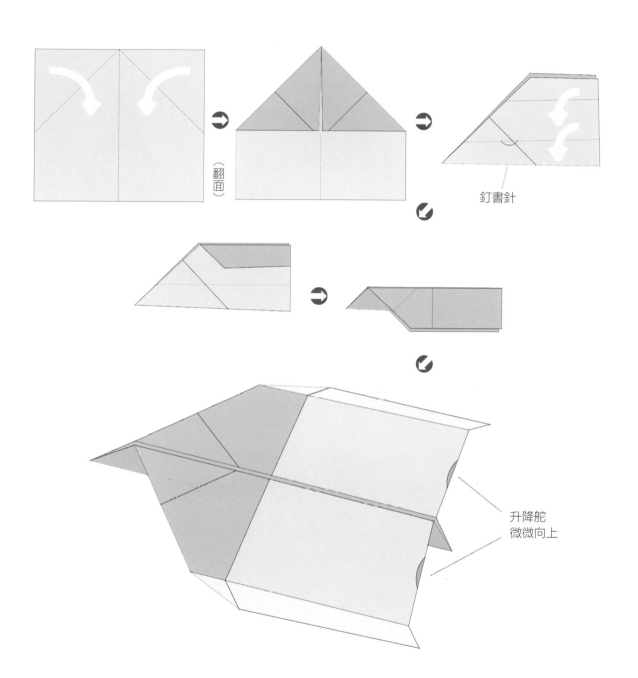

（翻面）

釘書針

137

升降舵
微微向上

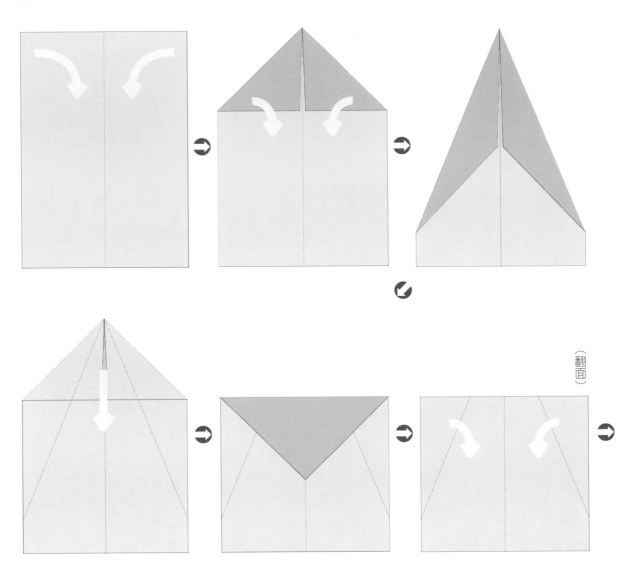

（翻面）

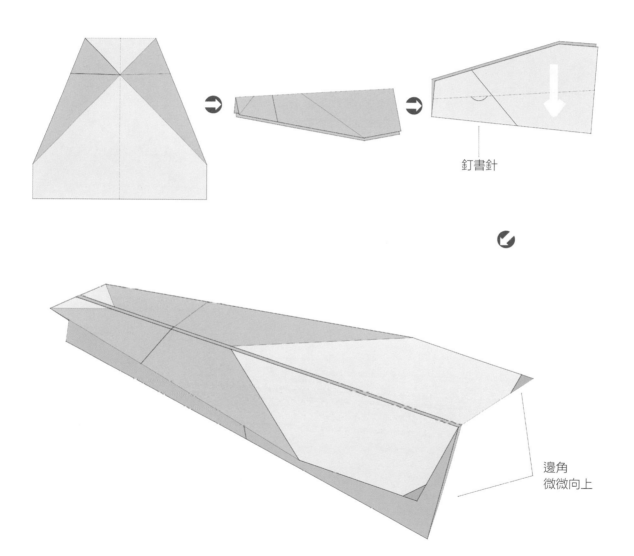

釘書針

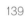

139

邊角
微微向上

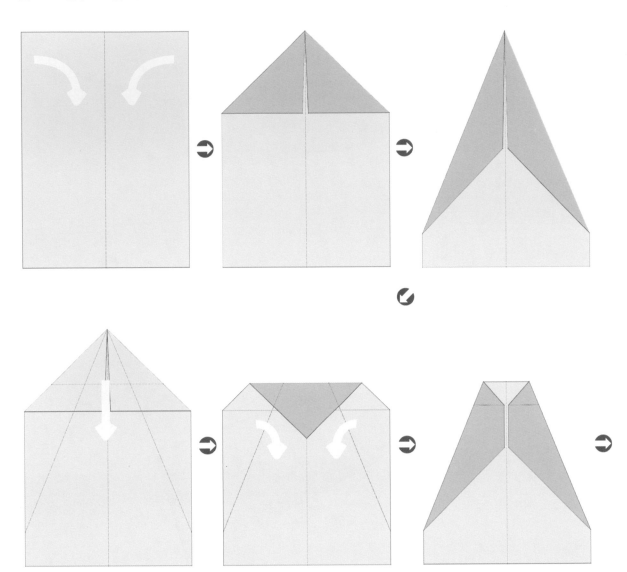

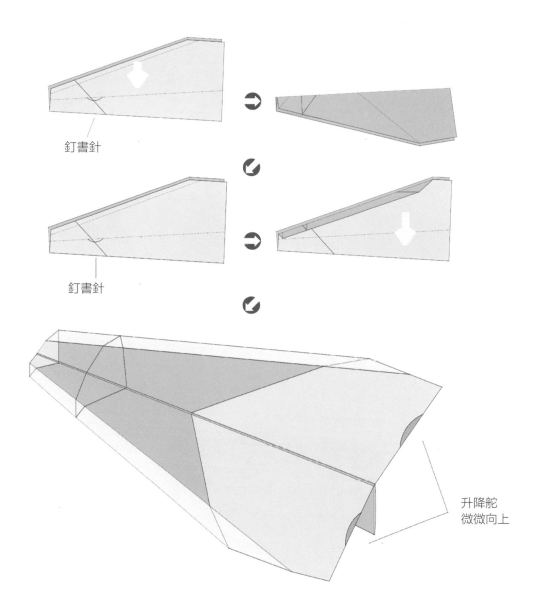

釘書針

釘書針

升降舵
微微向上

圖 73、比賽型紙飛機摺法 E

釘書針

（反摺）

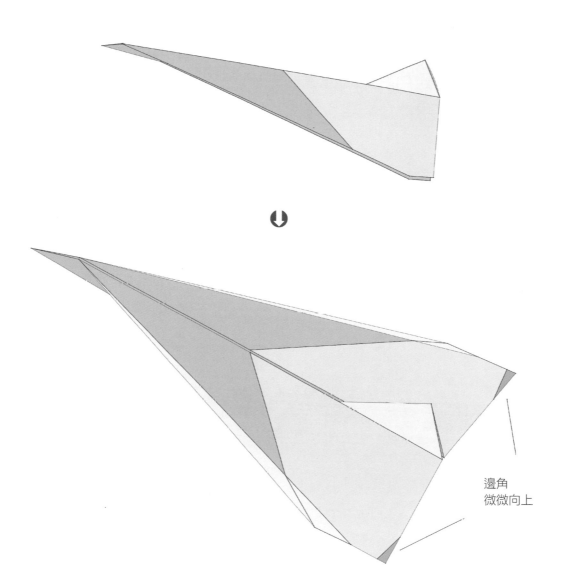

邊角
微微向上

39 · 三角形機身太空飛機

這種飛機的外型在於尖三角形機身機翼，三角翼是一種最自然的機翼，本身既是機身也是機翼，飛行時阻力小、速度快，也可以當作競速機使用（圖74-圖75）。

圖74、三角形機身太空飛機

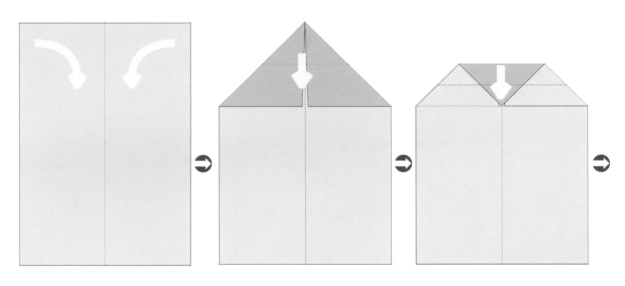

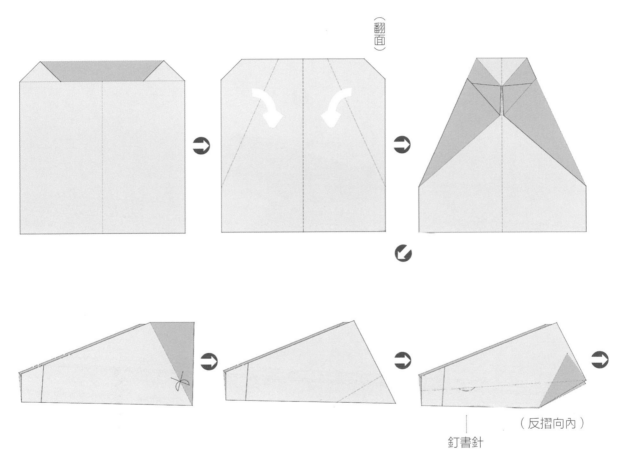

（翻面）

145

釘書針

（反摺向內）

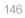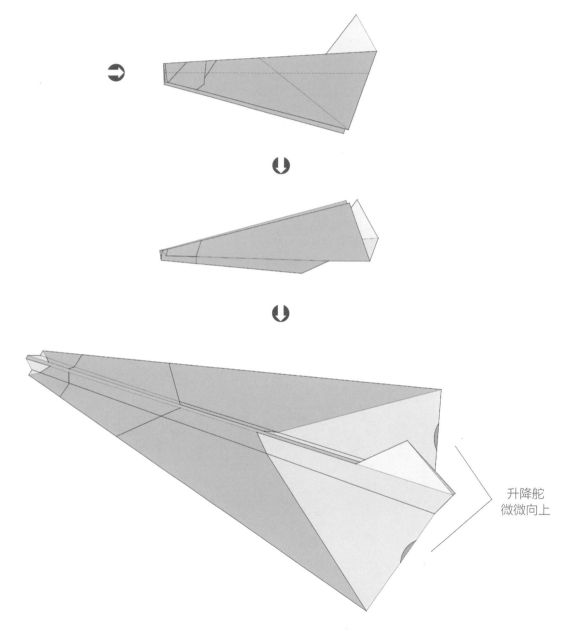

升降舵
微微向上

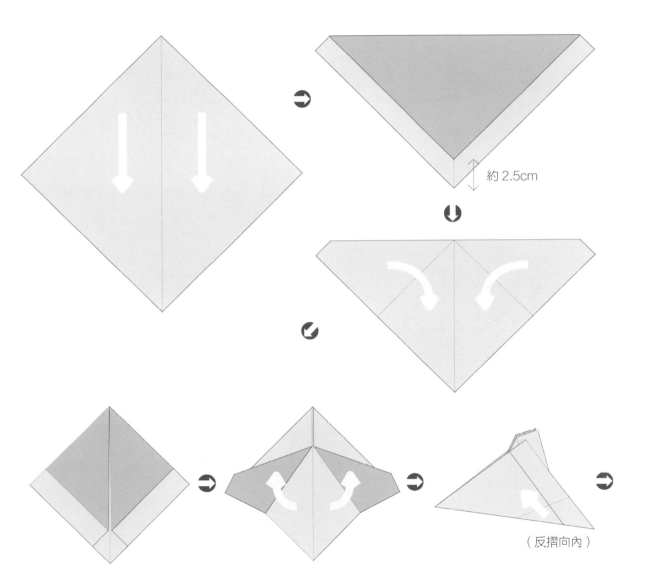

約 2.5cm

147

（反摺向內）

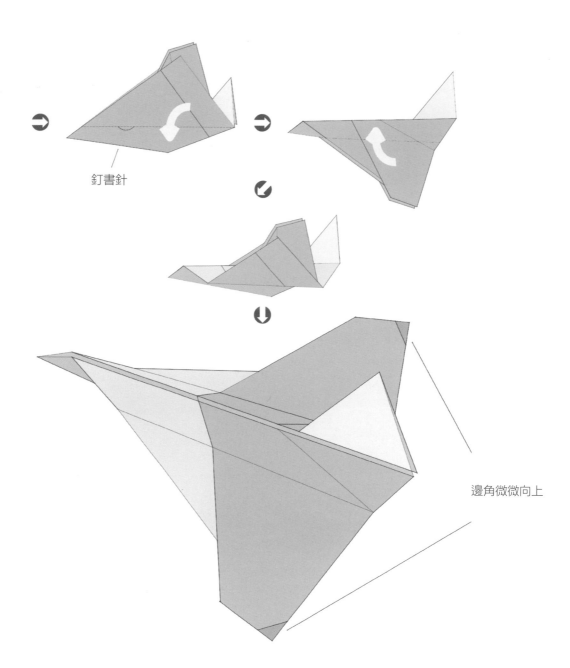

釘書針

邊角微微向上

40 · 簡易剪摺法紙飛機

　　剪摺法是一種有剪有摺的紙飛機，作法是將一張紙先剪去一部分用不到的地方，然後再摺出所要的機型，這種摺法也是一種很特殊的立體摺法，可以透過剪裁再摺出不同造型紙飛機（圖76－圖78）。

圖76、菱形三角翼紙飛機摺法

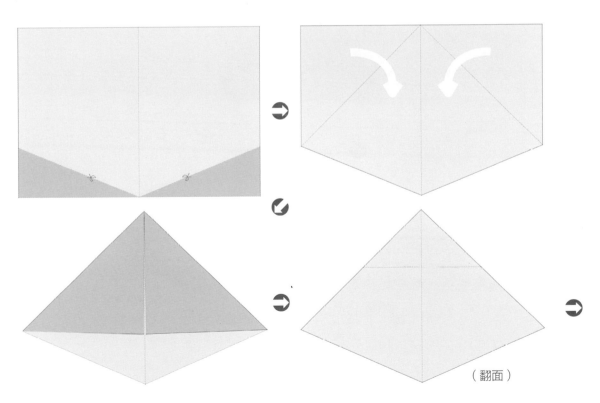

（翻面）

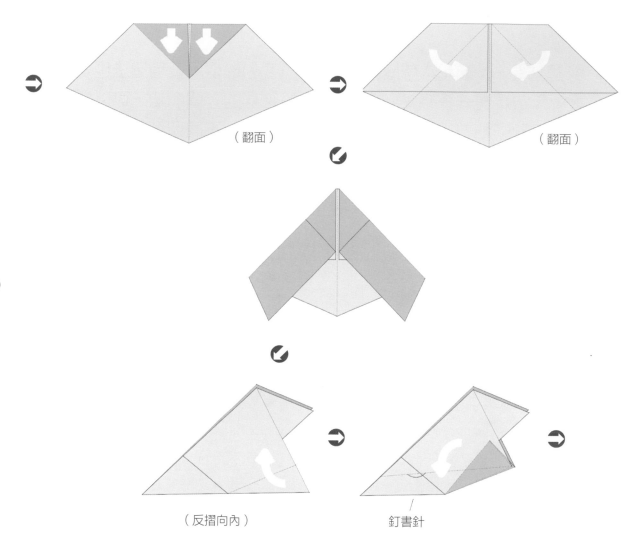

（翻面） （翻面）

（反摺向內） 釘書針

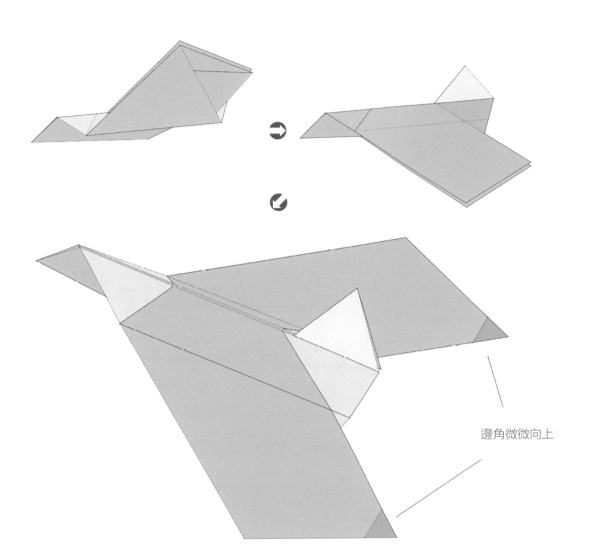

邊角微微向上

圖 76、平實三角翼紙飛機摺法

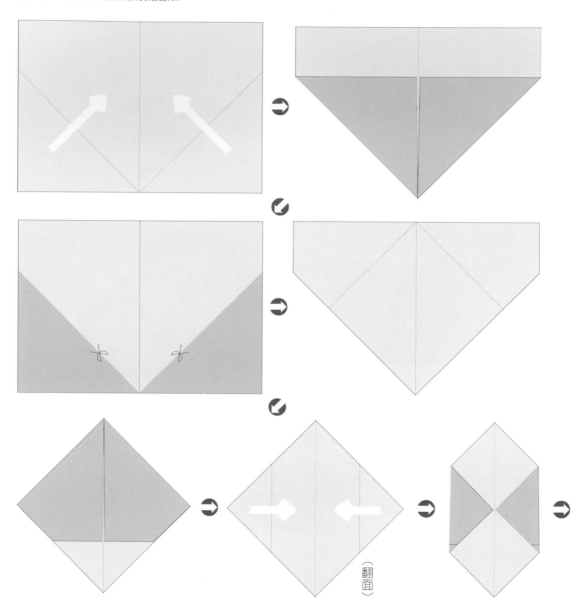

152

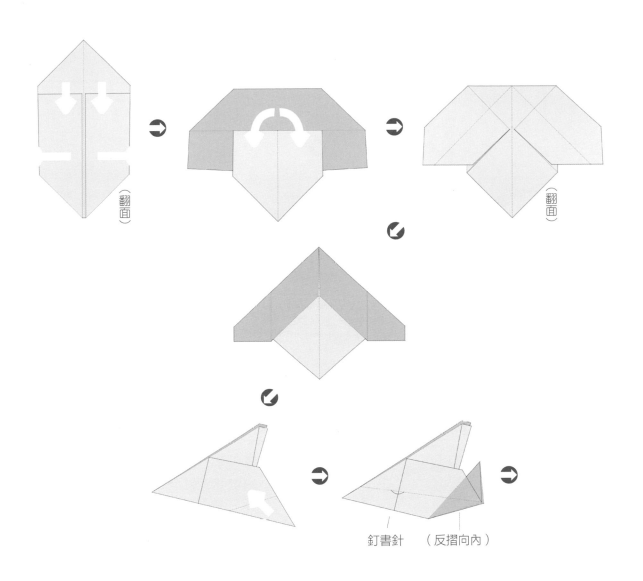

釘書針　　（反摺向內）

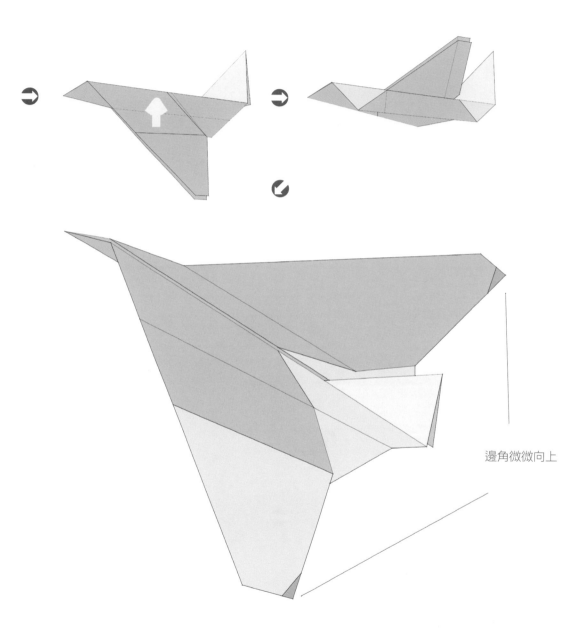

邊角微微向上

圖 78、優雅三角翼飛機摺法──尖頭短翼

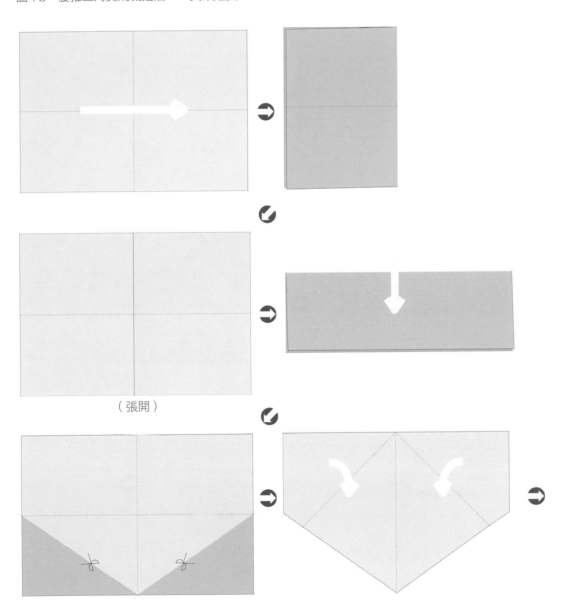

（張開）

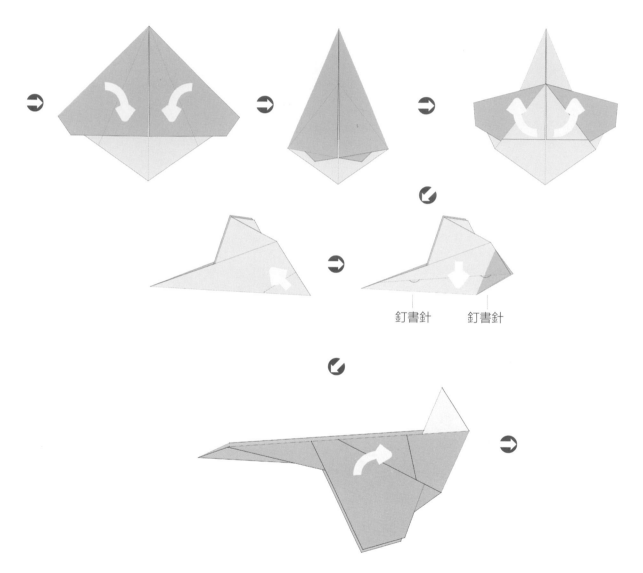

釘書針　　　　釘書針

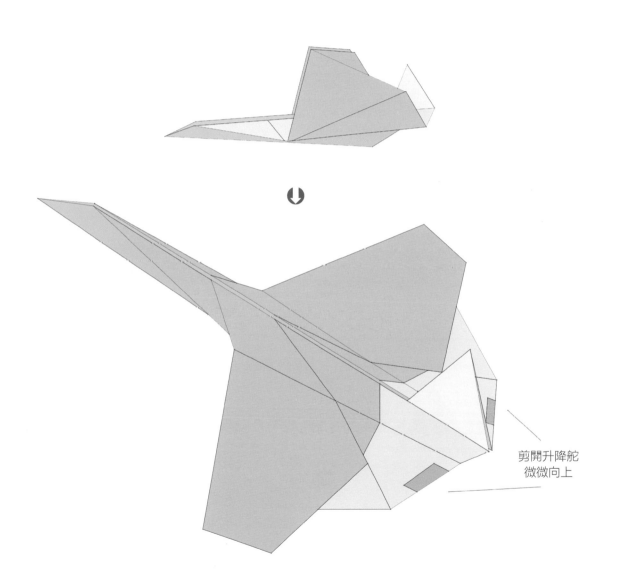

剪開升降舵
微微向上

41 · 戰艦造型紙飛機

想像型太空戰艦的外表看起來比較科幻，因為有著兩個垂直尾翼造型，所以看起來也比較有立體感。其中一款是「異形戰艦」，一款是「太空飛機」。在摺的過程中可能會比較複雜一些，但是只要能夠按照步驟仔細的摺出來，會是一架很有造型的紙飛機（圖 79~80）。

圖 79、異形紙飛機摺法

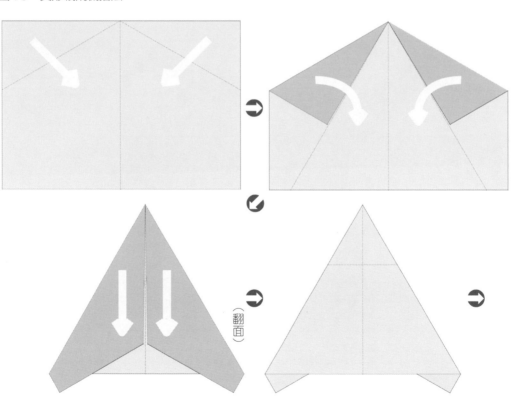

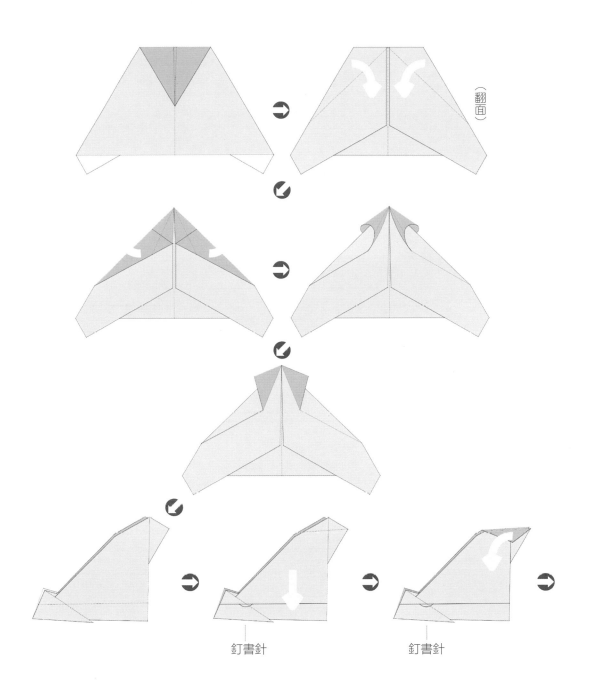

（翻面）

釘書針　　　　　　釘書針

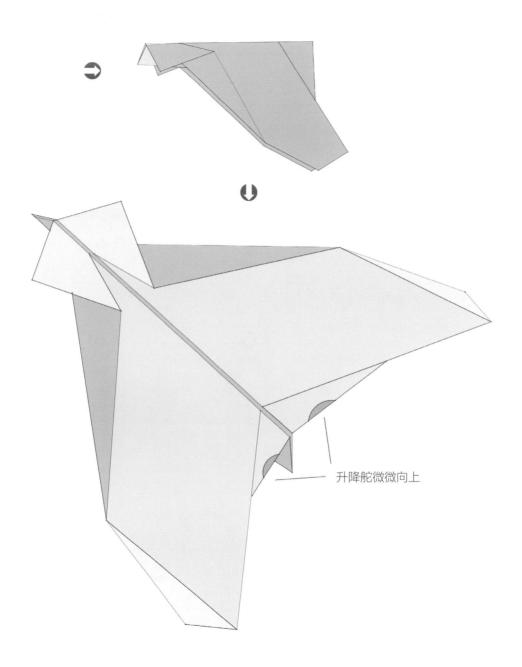

升降舵微微向上

圖 79、雙垂直翼太空戰艦紙飛機

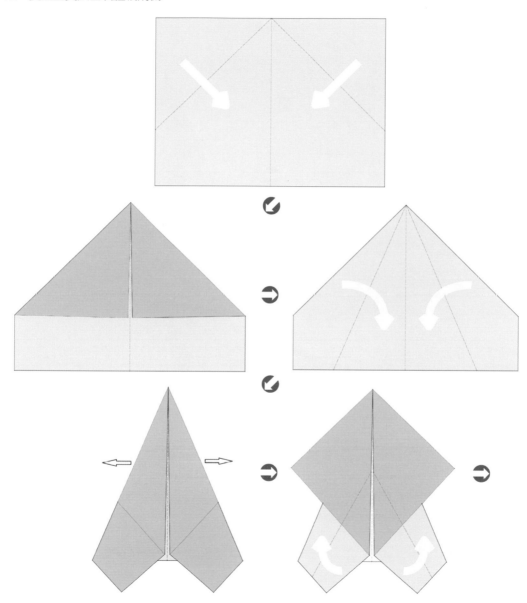

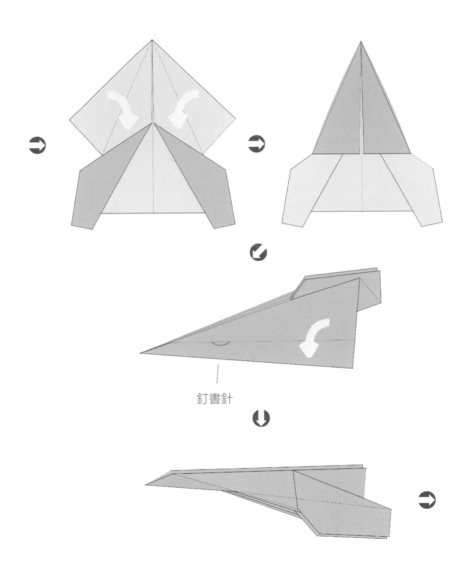

釘書針

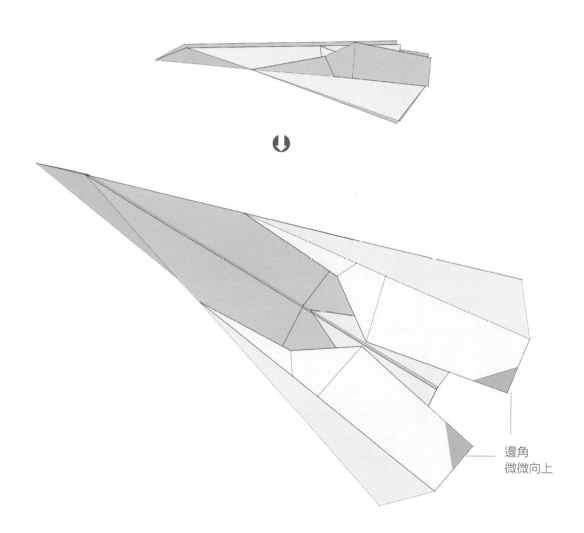

邊角
微微向上

42 · 四角機身的飛機

四角機身的摺法相對比較複雜，但摺出來的紙飛機造型非常立體，外型也更像真飛機（圖81~83），摺的過程中每一個動作要確實按照步驟來摺。可以用滑滑的筆蓋在每一個摺的動作中用力壓摺，對於摺出機翼和機身的摺線會有定型的作用，摺出來的紙飛機也會比較工整。

圖 80、四角機身摺法——太空梭紙飛機

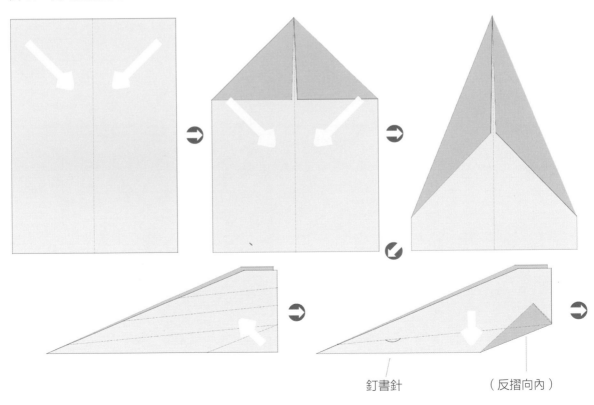

釘書針　　　　（反摺向內）

升降舵
（邊角）微微向上

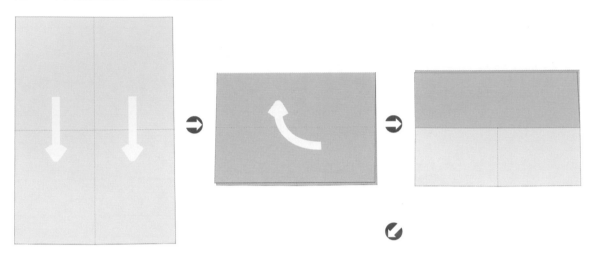

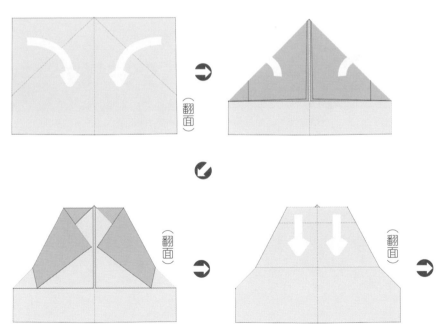

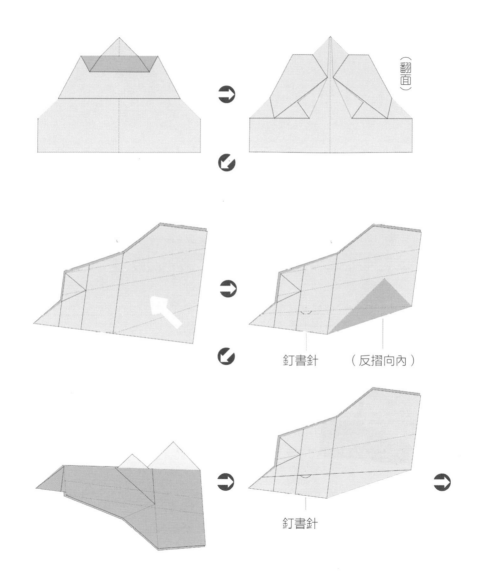

（翻面）

釘書針　　（反摺向內）

釘書針

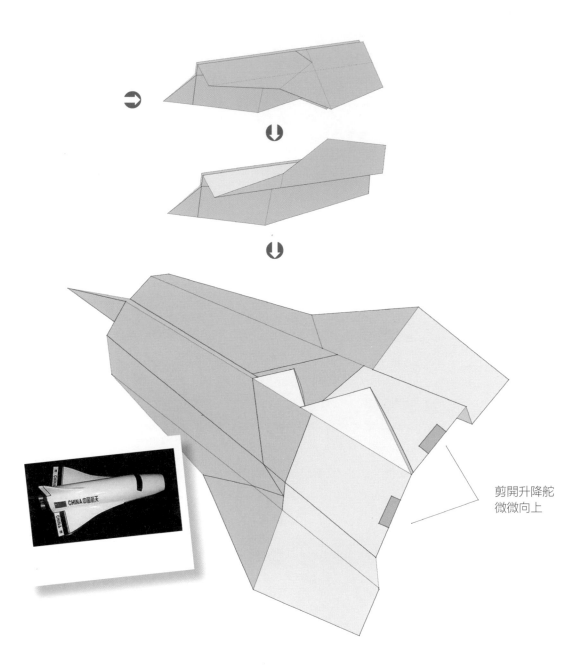

168

剪開升降舵
微微向上

圖 83、四角機身摺法──階梯機翼飛機

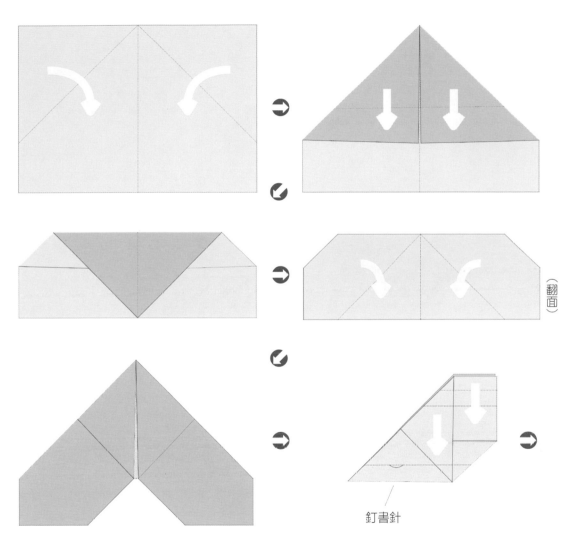

釘書針

（翻面）

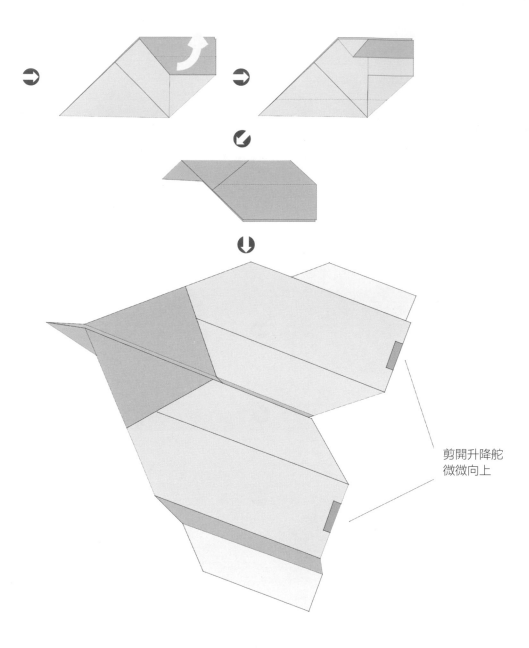

剪開升降舵
微微向上

43·五種立體剪摺法的紙飛機

紙飛機的摺法有很多種，其中的「立體剪摺法」是將預先設計好的紙飛機展開圖不要的地方剪去，然後依照摺法步驟圖將紙飛機摺出來。這種摺法依照線條輪廓摺出設計出來的飛機，大都用來摺出比較像真的紙飛機。下列分別為五種像真紙飛機的展開圖及摺法步驟圖：直翼型飛機、太空飛機、F-16 戰機（台灣）、龍式戰機（瑞典）、Tu-22 轟炸機（蘇俄）。翼形有直翼、長三角翼、短三角翼、後掠翼、流線形翼等紙飛機（圖84~93）。

圖 84、直翼飛機展開圖

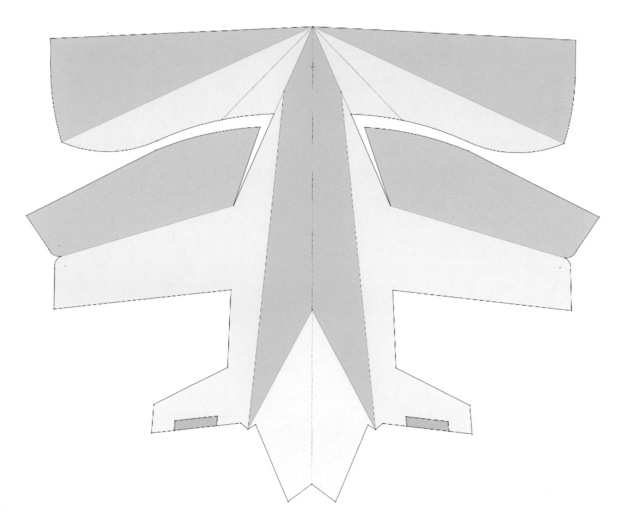

圖 85、直翼飛機 FMA IA63（阿根廷）步驟圖

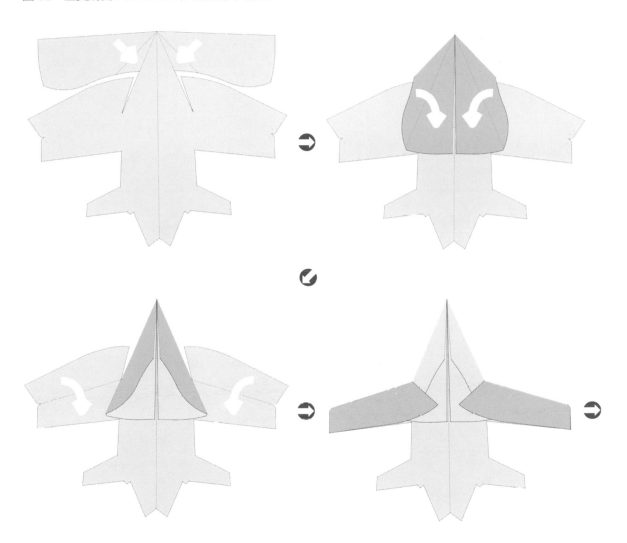

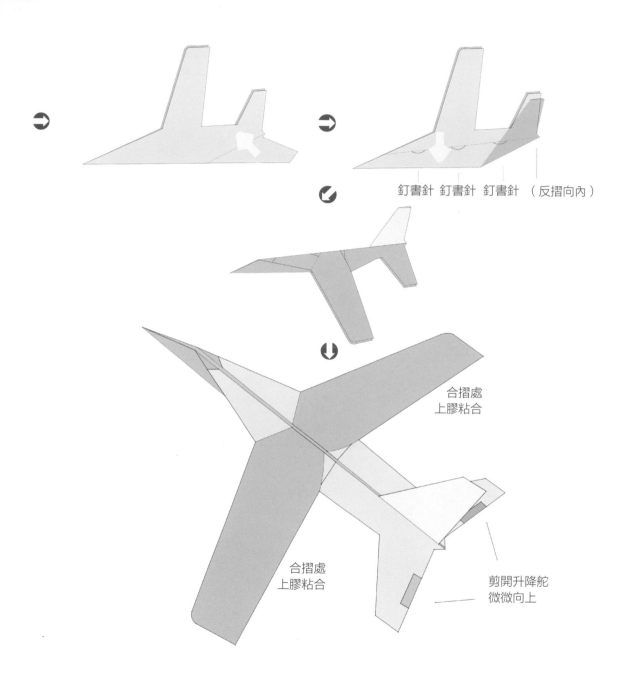

釘書針　釘書針　釘書針　（反摺向內）

174

合摺處
上膠粘合

合摺處
上膠粘合

剪開升降舵
微微向上

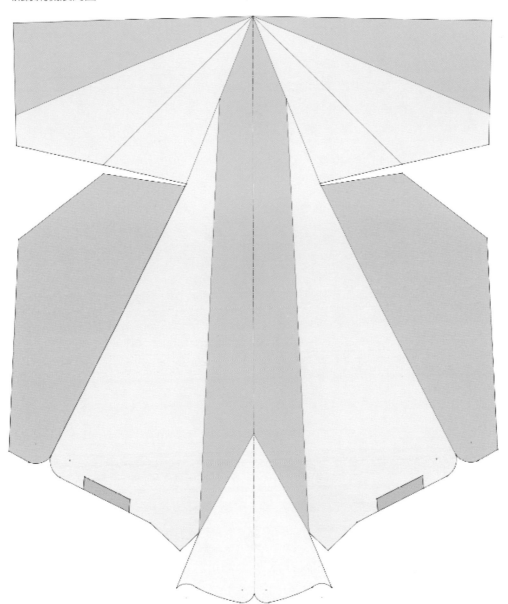

圖 87、流線紙飛機步驟圖

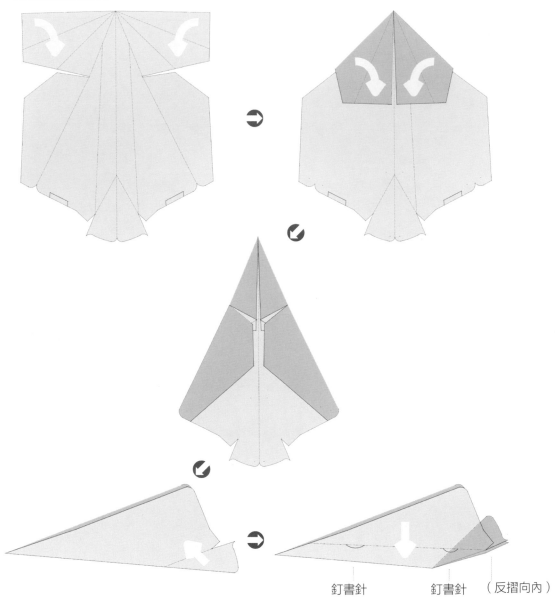

釘書針 　　　　釘書針 　　（反摺向內）

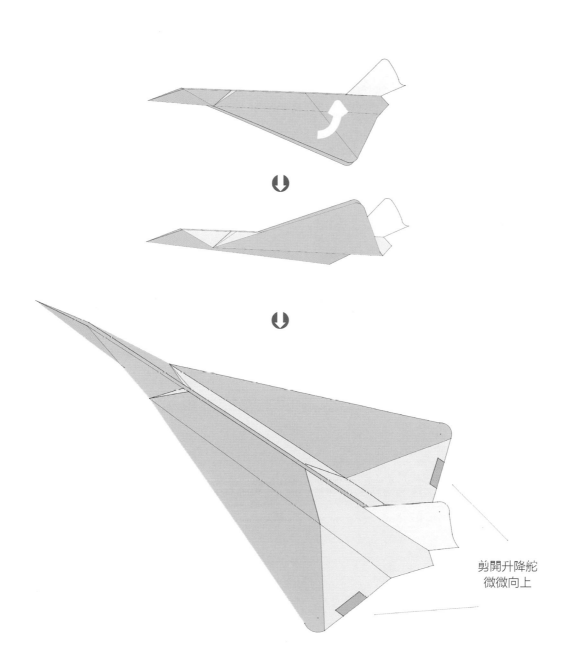

剪開升降舵
微微向上

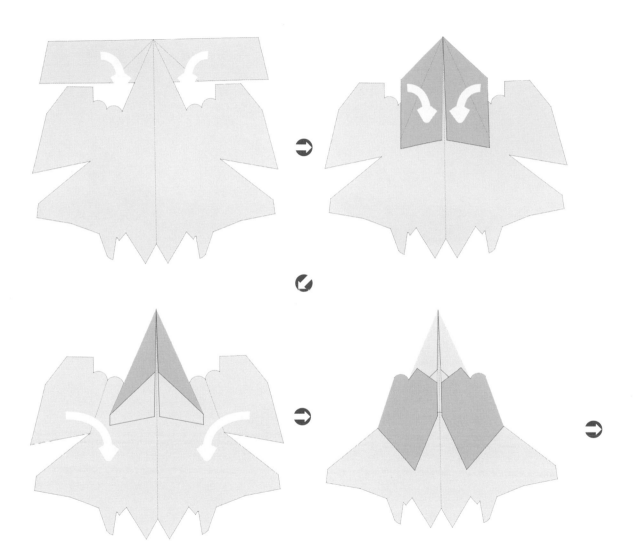

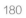
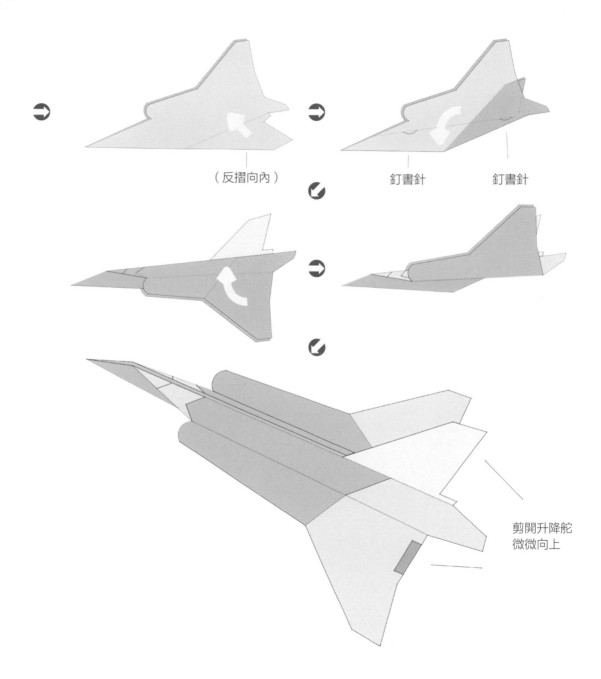

（反摺向內）

釘書針　　　　釘書針

剪開升降舵
微微向上

180

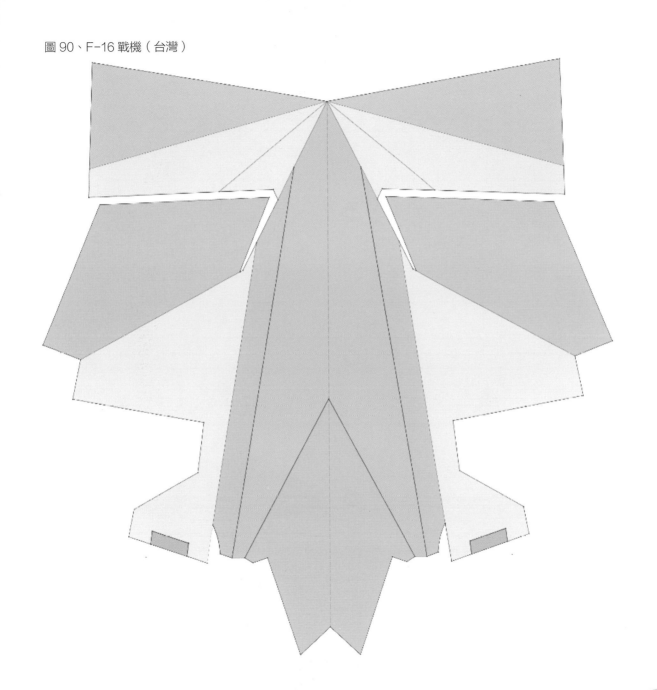

圖 90、F-16 戰機（台灣）

圖 91、F-16 戰機（台灣）步驟圖

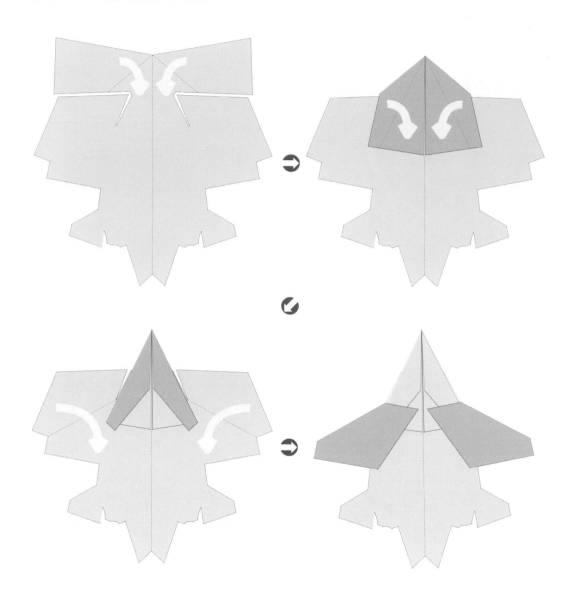

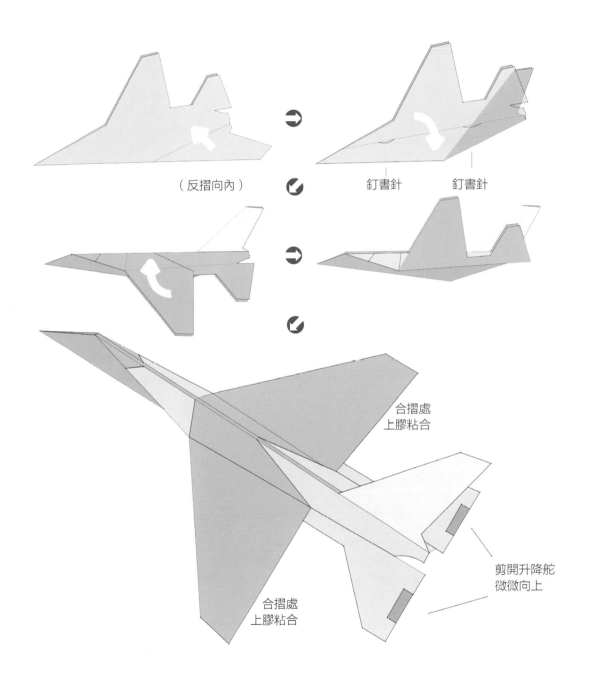

（反摺向內）

釘書針　　　　釘書針

合摺處
上膠粘合

合摺處
上膠粘合

剪開升降舵
微微向上

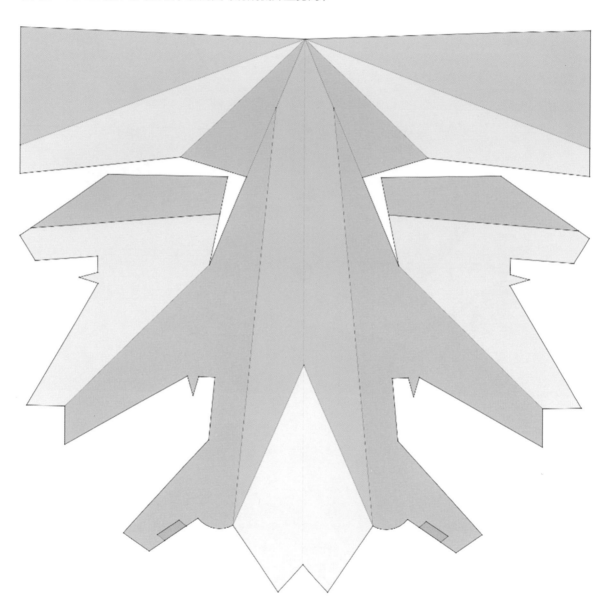

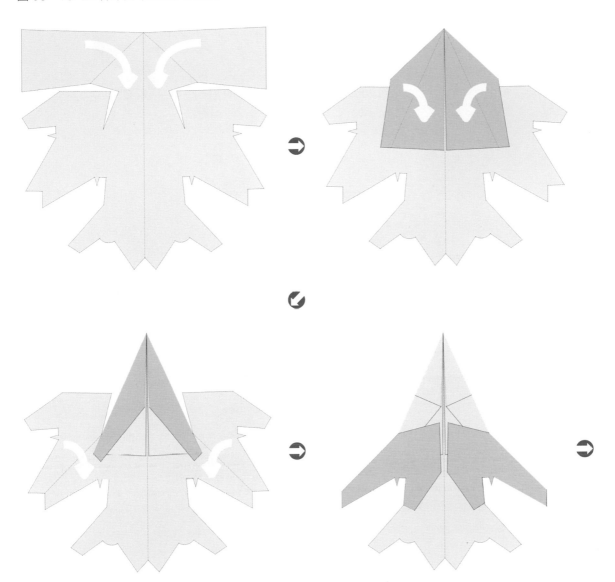

圖 93、Tu-22 轟炸機（蘇俄）步驟圖

185

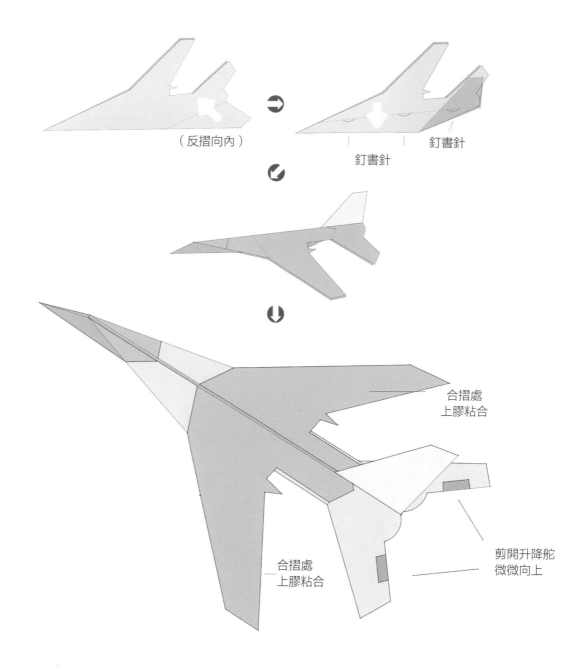

（反摺向內）

釘書針　　釘書針

186

合摺處
上膠粘合

合摺處
上膠粘合

剪開升降舵
微微向上

44 · 適合飛行的場地

紙摺飛機在飛行效果上不是一種很穩定的飛機，主要原因在於紙飛機重量輕，相對於空氣密度變得非常敏感，因此很容易受到如製作、投擲力道、投擲角度、風向及風的強弱、室內室外等等因素的影響，其中在室內或室外飛行的效果也有很大的差別。

一般而言，最好的飛行場地是空曠的室內，像學校的室內運動場地或活動中心最佳。因為氣流穩定，幾乎不用在乎逆風或是順風，甚至是亂吹的氣流。所以紙飛機在室外跟室內飛行的差異性很大，而室內飛行以直飛或飛遠的紙飛機為最佳（競賽紙飛機都是以室內場地為標準），因為幾乎不受到風向影響，調整起來也相對準確。其次是室外運動場地，像學校的運動場。室外飛行以高空投射的滑翔型紙飛機最佳，有時候運氣好的話還可以像老鷹一樣，乘著上升氣流往上多飛幾圈。

45 · 室外飛行注意事項

紙飛機在室外飛行時必須要注意風向是否正確。大飛機在起飛和降落時都會選擇逆風飛行，藉著逆風起飛，可以增加許多升力，飛機可以在較省力情況下往上飛；相同地，飛機降落前已經將速度減到最低範圍，在速度減低的情況下，必須仰賴一些逆風產生的風阻升力，使飛機在低速和高升力的情況下安全降落，所以逆風起降真是一舉兩得。

而紙飛機在室外飛行，隨時注意風向，投擲時必須朝著逆風的方向飛上去，也可以藉著逆風把紙飛機帶上天。如果往順風的方向丟擲，效果相對降低。還必須注意，盡量不要往風向的側面投擲，側風會使紙飛機一開始就陷入不穩定的飛行角度中，飛行的效果也會大打折扣。

46 · 紙飛機的保養和維護

紙飛機的材料是紙張，紙張輕薄的特性是其優點，但是紙張不是一種很穩定的材料，很容易因丟擲受到撞擊而扭曲變形。所以每次落地後撿拾紙飛機時，盡量不要直接碰觸機翼部位，調好的角度才不會失準，下次投擲時才能延續上一次最好的飛行角度。有幾個習慣動作如下：

一、每次落地後，先從頭部或機身拿起，不要碰觸機翼。

二、左手從頭部拾取後交給右手，右手直接從握擲點接手。（圖94）

三、紙飛機飛行中，不可直接從空中抓取紙飛機。

四、不可使用粗厚水性彩筆塗在紙飛機上，以免吸水變形。

圖 94、如何拿取和接手紙飛機

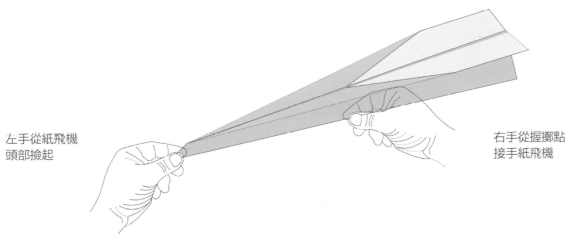

左手從紙飛機
頭部撿起

右手從握擲點
接手紙飛機

47 · 丟擲紙飛機的叮嚀

許多種造型的紙飛機頭部都是尖尖的，雖然不一定很銳利，但是加上速度後，射到身體較脆弱部位如眼睛也會造成一定的傷害，不得不謹慎。所以紙飛機不可以故意往人的身上丟擲，而且盡量在空曠安全的地方玩紙飛機。作者特別叮嚀，這些紙飛機的設計都是由地面往天空投射，並不適合由上往下丟擲，切記不要跑到高的地方往下丟擲飛機，如此才可以避免不必要的危險。最後希望大家都能夠開開心心地玩紙飛機，並且找到完全屬於自己的飛行天空。

48 · 最新幻象 2000 摺法

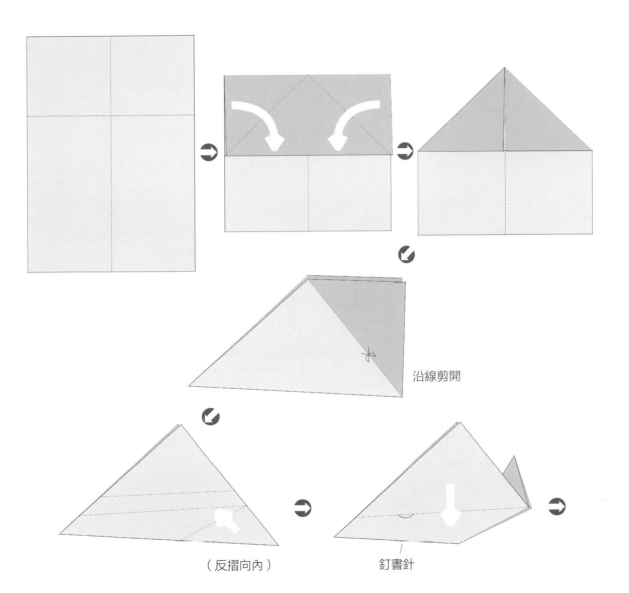

191

沿線剪開

（反摺向內）

釘書針

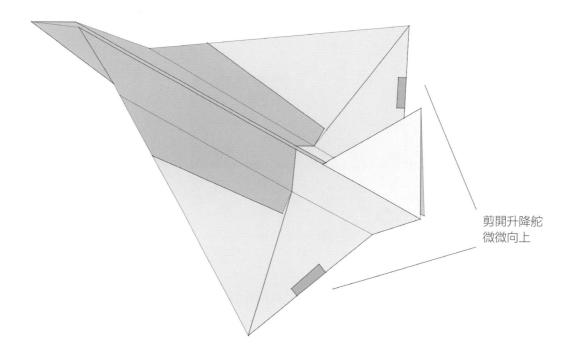

剪開升降舵
微微向上

直翼飛機展開圖

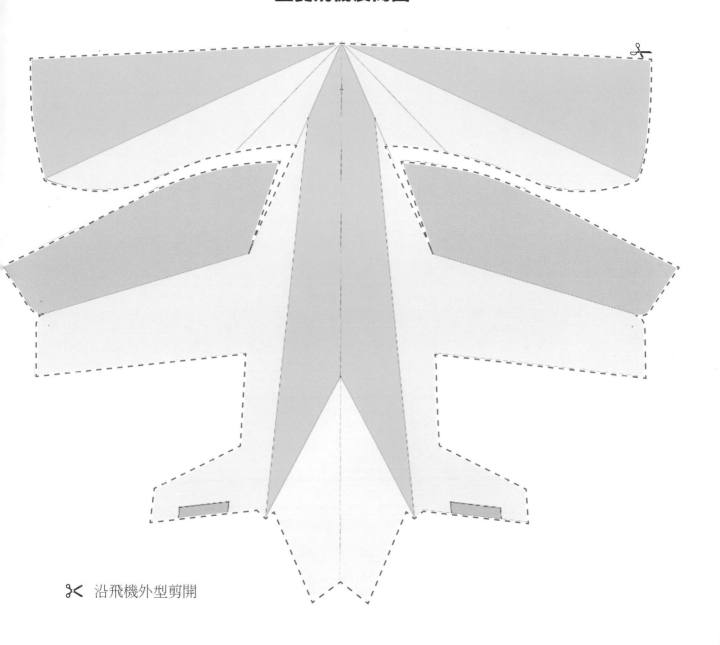

✂ 沿飛機外型剪開

流線飛機展開圖

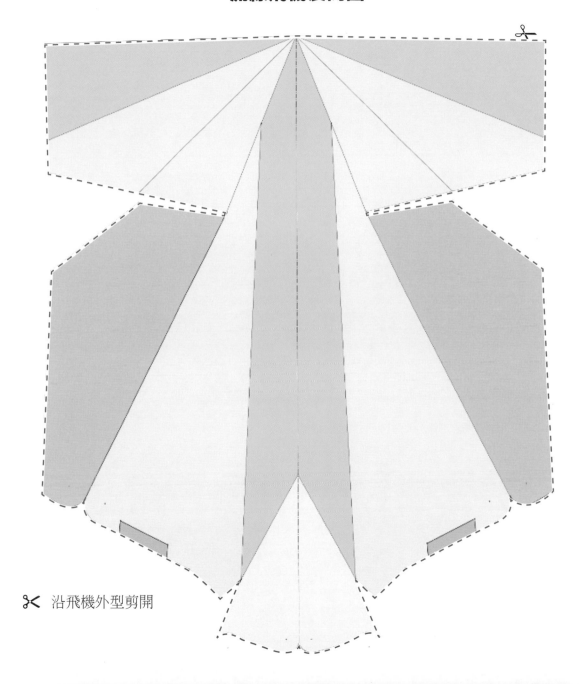

✂ 沿飛機外型剪開

龍式戰機展開圖（瑞典）

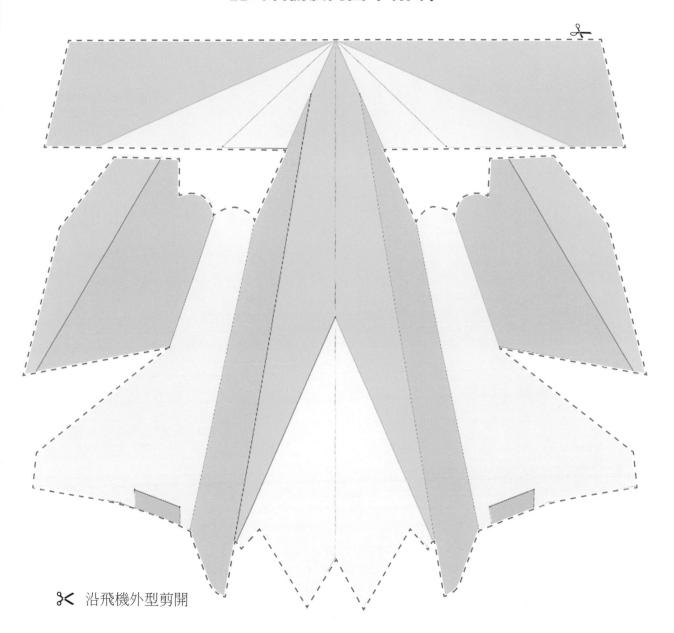

✂ 沿飛機外型剪開

F-16 戰機（台灣）

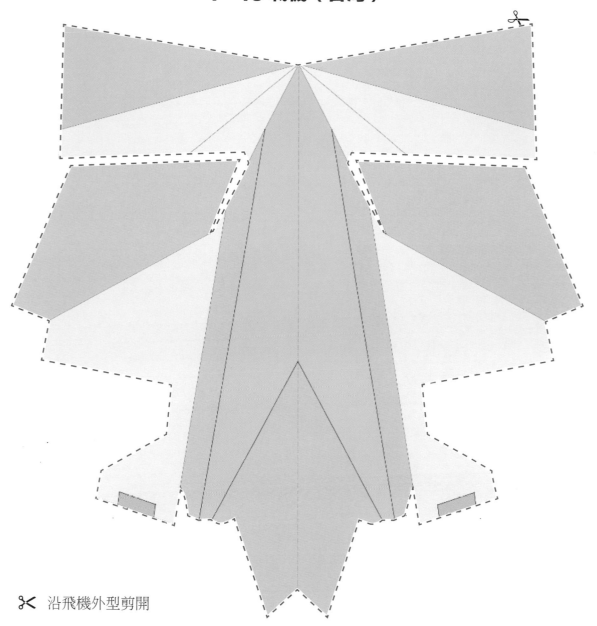

✂ 沿飛機外型剪開

Tu-22 轟炸機（蘇俄）

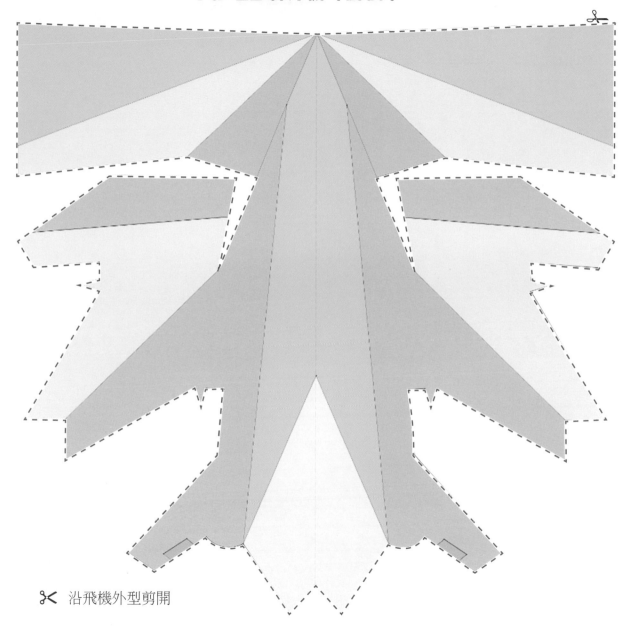

✂ 沿飛機外型剪開

紙飛機STEAM實作飛行寶典

2020年7月初版
2022年8月初版第二刷
有著作權・翻印必究
Printed in Taiwan.

定價：新臺幣380元

著　　　者	卓　志	賢
叢書主編	黃　惠	鈴
叢書編輯	葉　倩	廷
校　　對	吳　美	滿
整體設計	王　兮	穎

出　版　者	聯經出版事業股份有限公司	副總編輯	陳　逸	華	
地　　　址	新北市汐止區大同路一段369號1樓	總編輯	涂　豐	恩	
叢書主編電話	(02)86925588轉5313	總經理	陳　芝	宇	
台北聯經書房	台北市新生南路三段94號	社　長	羅　國	俊	
電　　　話	(02)23620308	發行人	林　載	爵	
台中辦事處電話	(04)22312023				
台中電子信箱	e-mail:linking2@ms42.hinet.net				
郵政劃撥帳戶	第0100559-3號				
郵撥電話	(02)23620308				
印　刷　者	文聯彩色製版有限公司				
總　經　銷	聯合發行股份有限公司				
發　行　所	新北市新店區寶橋路235巷6弄6號2樓				
電　　　話	(02)29178022				

行政院新聞局出版事業登記證局版臺業字第0130號

國家圖書館出版品預行編目資料

紙飛機STEAM實作飛行寶典/卓志賢著．初版．

新北市．聯經．2020年7月．204面．20×20公分

ISBN　978-957-08-5549-4（平裝）

[2022年8月初版第二刷]

1.摺紙

972.1　　　　　　　　　　　　　　109007730